Voices of Children C

THROUGH THE EYES OF CHILDREN

Quotes from Childhood Interrupted by War in Ukraine, Illustrated by Artists

HarperOne

An Imprint of HarperCollins*Publishers*

Благодійний фонд «Голоси дітей»

ВІЙНА
голосами дітей

**Цитати майже звичайного дитинства,
проілюстровані митцями**

Київ
«ТУТ»
2023

English translation copyright © 2023 by Maryna Hubarets

HarperCollins books may be purchased for educational, business, or sales promotional use. For information, please email the Special Markets Department at SPsales@harpercollins.com.

Originally published as Війна голосами дітей in Ukraine in 2023 by Voices of Children Charitable Foundation.

First HarperOne paperback published in 2024 in cooperation with OVO literary agency.

FIRST EDITION

Design adapted from the Voices of Children Charitable Foundation edition

Library of Congress Cataloging-in-Publication Data has been applied for.

ISBN 978-0-06-338210-7

24 25 26 MAR 3 2 1

OVO
LITERARY AGENCY

Contents / Зміст

Передмова

Ми задумали цю книгу до повномасштабного вторгнення росії в Україну, але обставини дозволили випустити її тільки тепер — після року воєнних дій, які мають масштаби, небачені після Другої світової війни.

Ще кілька років тому наша подруга Оля Вовк почала записувати смішні та дотепні вислови дітей. «О, а зберімо цитати і випустімо книгу!» — вирішили тоді ми. Після 24 лютого ми продовжили їх збирати, і... вони не перестали бути смішними та цікавими, але тепер уже були голосами дітей війни.

Голос дитини у війні — щемкий, болісний, часом зовсім не дитячий. Але найголовніше — він чесний. Як почувається, про що питає, на чому зосереджується й про що мріє дитина у війні? Як трансформуються для неї константи її життя — дім, сім'я, друзі, ігри, світ навколо? І в чому сучасна дитина війни знаходить силу, радість і надію на краще? Вустами дітей, що переживають війну, ця книжка промовляє про те, як воно — проживати й осмислювати небезпеку, змінні обставини, крихкість дійсності і водночас лишатися дитиною.

У цій книзі ми хотіли зробити акцент на продовженні дитинства попри все. Адже дитинство не можна поставити на паузу через війну. Життя триває, надія є — і це те, що нас усіх тримає.

Голоси дітей мають бути почуті. Вони поруч із нами проживають і біль, і втрати, і розлуку, але так само не припиняють відчувати радість, переосмислювати цінності буденних речей, любов, повагу.

Діти є свідками сьогоднішніх подій, мають свої думки про війну та спостереження. Цей час нам важливо зафіксувати в їхніх цитатах, щоб не забувати про ціну щасливого майбутнього України.

Олена Розвадовська і Азад Сафаров,
співзасновники Благодійного фонду **«Голоси дітей»**

Foreword

We got the idea of this book before Russia's full-scale invasion of Ukraine, but the circumstances allowed it to be published only now—after years of military operations, the scale of which has been compared to World War II.

A few years ago, our friend Olha Vovk started recording funny and witty phrases children said. "Well, let's collect all the quotes and publish a book!" we decided then. After February 24, 2022, we continued to collect them, and . . . they didn't stop being funny and interesting, but now they were the voices of children of the war.

The voice of a child during war is poignant, painful, sometimes not childish at all. But the most important thing is that it is honest. How does a child feel, what questions do they ask, what do they focus on, and what do they dream about during the war? How are the constants of the child's life—home, family, friends, games, the world all around—transformed? Where does a child surrounded by war find strength, joy, and hope? Through the voices of children experiencing the war, this book tells about what it feels like to live in and try to make sense of the danger, the ever-changing circumstances, and the fragility of the reality and, meanwhile, remain a child.

In this book, we tried to emphasize that childhood must continue, no matter what. Childhood cannot be put on hold because of war. Life goes on, there is hope—and that's what keeps us all going.

Voices of children must be heard. They experience pain, loss, and separation along with us, but they still feel joy, love, and respect, and they can all help us to rediscover the value of everyday things.

Children are witnesses of current events. They have their own opinions and observations about the war. We must document this time in their words so as not to forget the price of Ukraine's happy future.

Olena Rozvadovska and Azad Safarov
co-founders of the **Voices of Children Charitable Foundation**

Лист від дитини з окупації

Війна... Це тяжкий світ для дорослих. Але чомусь туди потрапляють і діти

Привіт, мій невідомий читачу. Я не можу назвати своє ім'я і не можу розказати, з якого я міста. Бо прямо зараз пишу цей текст з окупованого росіянами міста на сході України. Війна — це особистий світ зі своїми законами та порядками, де, на жаль, голосів дітей майже не чути, все перевертається з ніг догори — усі твої уявлення про безпеку, страх і світ у цілому. І в ці складні часи не те що доля, а навіть життя дитини чи підлітка залежить від нього самого або від його близьких. І хай би як сумно це звучало, але в деяких випадках твого голосу просто не чують, і ти відчуваєш себе маленьким цуциком, який бігає, нічого не може вирішити і сподівається лише на рішення «господаря».

Я зіткнувся з тією ситуацією, коли мого голосу не те що не чули, а відверто ігнорували та говорили, що я ще маленький, щоб мати голос. Так проходили довгі місяці на війні, я переживав сильний страх через вибухи за вікном, у мій дім прилітало тричі. Проте через політичні погляди батьків (а може, просто через їхній природний страх навіть до найменших змін) ми не виїжджали, вони легше переживали всі події — випили, забули... А мені було дуже боляче, я кожен день плакав, благав про евакуацію, але мене не чули. Потім нас окупували...

У нас пів року не було електроенергії, зараз вона вже є, але водопостачання, газопостачання та інших благ цивілізації досі немає. Мені було легше, поки ще залишалися друзі, але зараз їх немає, бо всі виїхали. Тепер я сиджу у своїй кімнаті та щоразу намагаюся осмислити те, що трапилося, але щоразу мозок видає помилку, і вже нічого не зробиш, залишається тільки плакати...

Я звертаюся до всіх батьків, дідусів, бабусь, опікунів та інших людей, які впливають на дитячу долю. СЛУХАЙТЕ ДІТЕЙ. Немає більшого щастя, ніж коли тебе чують.

A letter from a child living under the occupation

*The war . . . It's tough on adults.
Imagine how it must feel for children.*

Hello, my unknown reader. I can't tell you my name and I can't tell you what city I'm from. Because right now I am writing this text from a city occupied by the Russian army in the east of Ukraine. The war is a special world with its own laws and rules, where, unfortunately, voices of children are barely heard, and everything is turned upside down—all your ideas about safety, fear, and the world in general. In these difficult times, not just destiny but even the survival of a child or a teenager depends on small decisions. No matter how sad it sounds, in some cases your voice is simply not heard, and you feel like a little puppy running around, unable to solve anything, waiting around for the "master's" decision.

I faced a situation when my voice was not only unheard, but was outright ignored. I was told that I was too young to have a voice. This is how the long months of the war passed. I felt great fear because of the explosions outside. My house was shelled three times. However, due to my parents' political views (or maybe simply due to their natural fear of even the smallest changes), we did not leave. They took all the events more easily—drank, forgot . . . But I felt so much pain, I cried every day, begged them to flee, but they did not hear me. Then we were occupied . . .

We didn't have electricity for half a year. Now we have it, but there is still no water, gas, or other advantages of civilization. It was easier for me while there were still friends around, but now they are gone, because everyone has left. Now I'm sitting in my room trying to understand what is happening, but every time my brain errors out, and there's nothing you can do. You can only cry.

I appeal to all parents, grandparents, guardians, and other people who shape children's destinies. LISTEN TO THE CHILDREN. There is no greater happiness than when you are heard.

FEELINGS / ПОЧУТТЯ

Peace is when everything is beautiful. War is when your heart breaks.

Мир — це коли все красиво. Війна — це коли серце розламується.

Katia, 9 years old
Катя, 9 років

Read in Ukrainian:

Myr — tse koly vse krasyvo. Viina — tse koly sertse rozlamuietsia.

Art by Dmytro Romashko, volunteer, TV presenter
Візуалізація: Дмитро Ромашко, волонтер, телеведучий

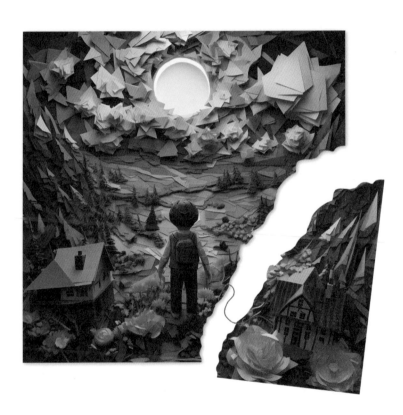

I have no more memories. War is the only thing I remember now.

В мене більше нема спогадів. Я тепер пам'ятаю тільки війну.

Katia, 9 years old
Катя, 9 років

Read in Ukrainian:
V mene bilshe nema spohadiv. Ya teper pamiataiu tilky viinu.

Photo by Aleksa Luchayeva
Фото: Алекса Лучаєва

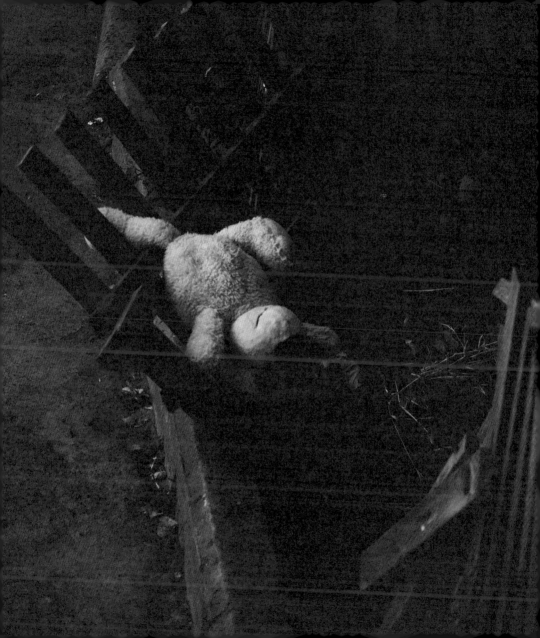

How sad that I only got to live six years without war.

Як сумно, що мені вдалося пожити без війни лише шість років.

Vsevolod, 6 years old
Всеволод, 6 років

Read in Ukrainian:

Yak sumno, shcho meni vdalosia pozhyty bez viiny lyshe shist rokiv.

Photo by Yevhen Zavhorodnii, photographer, Ukraine
Фото: Євген Завгородній, фотограф, Україна

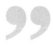

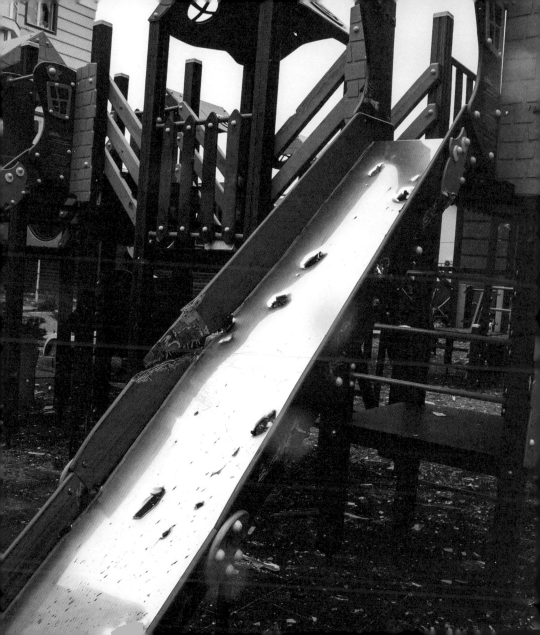

I'm very scared. Before, you both always kissed me before bed—you and dad, but now dad is at war and you're at work. I can't sleep.

Я дуже тривожний. Раніше перед сном ви обидва мене цілували — ти і тато, а тепер тато на війні, а ти на роботі. Я не можу спати.

Mykyta, 4 years old
Микита, 4 роки

Read in Ukrainian:

Ya duzhe tryvozhnyi. Ranishe pered snom vy obydva mene tsiluvaly — ty i tato, a teper tato na viini, a ty na roboti. Ya ne mozhu spaty.

Art by Albina Kolesnichenko, illustrator, Ukraine
Візуалізація: Альбіна Колесніченко, ілюстраторка, Україна

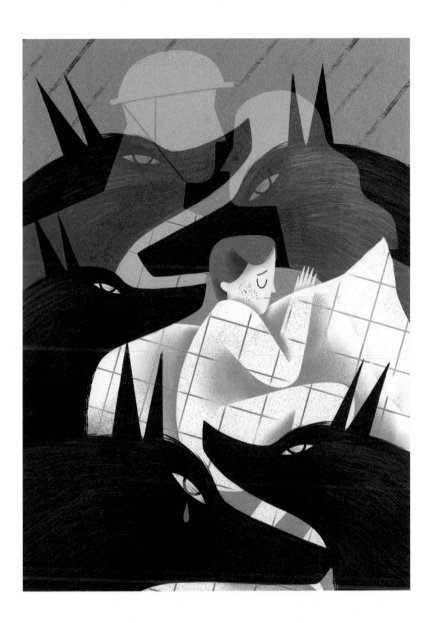

And when will we go see dad? Is he scared there without us?

А коли ми поїдемо до тата? Йому там не страшно без нас?

Maksym, 4 years old
Максим, 4 роки

Read in Ukrainian:

A koly my poidemo do tata? Yomu tam ne strashno bez nas?

Art by Mykhailo Skop (NEIVANMADE), artist, Ukraine
Візуалізація: Михайло Скоп, художник, Україна

FATHER'S DAY

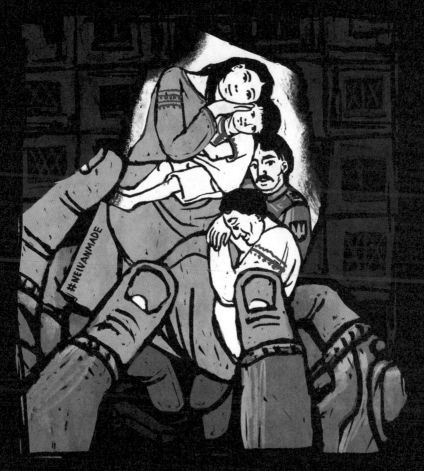

IN UKRAINE

"

I'm not afraid, mom! But let's sleep in the subway tonight …

Мам, мені не страшно! Але пішли в метро переночуємо…

Yaroslava, 7 years old
Ярослава, 7 років

Read in Ukrainian:

Mam, meni ne strashno! Ale pishly v metro perenochuiemo...

Art by Sophia Suliy, illustrator, Ukraine
Візуалізація: Софія Сулій, ілюстраторка, Україна

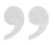

Unavoidable content

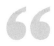

I can't sleep, mom. I'm having fun here, but there's a war at home, and they can't have fun like me.

Мамо, я не можу заснути. Я тут веселюся, а вдома війна, вони так не можуть.

Vsevolod, 6 years old
Всеволод, 6 років

Read in Ukrainian:

Mamo, ya ne mozhu zasnuty. Ya tut veseliusia, a vdoma viina, vony tak ne mozhut.

Art by Alona Shostko, illustrator, designer, Ukraine
Візуалізація: Альона Шостко, ілюстраторка, дизайнерка, Україна

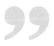

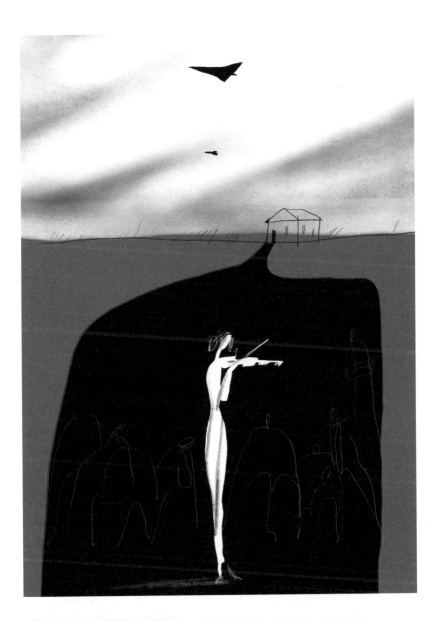

Mom, let's look at old photos. We were happy in them.

Мамо, давай подивимось старі фотки, на них ми були щасливими.

Kira, 6 years old
Кіра, 6 років

Read in Ukrainian:

Mamo, davai podyvymos stari fotky, na nykh my buly shchaslyvymy.

Art by Tanya Vovk, illustrator of the Voices of Children Charitable Foundation, Ukraine
Візуалізація: Таня Вовк, ілюстраторка фонду «Голоси дітей», Україна

"

It's so nice that there was only one air raid alarm today!

Як добре, що сьогодні була лише одна тривога!

Antonina, 5 years old
Антоніна, 5 років

Read in Ukrainian:

Yak dobre, shcho sohodni bula lyshe odna tryvoha!

Digital art by Sofia Dubyk, illustrator
Цифрова візуалізація: Софія Дубик, ілюстраторка

"

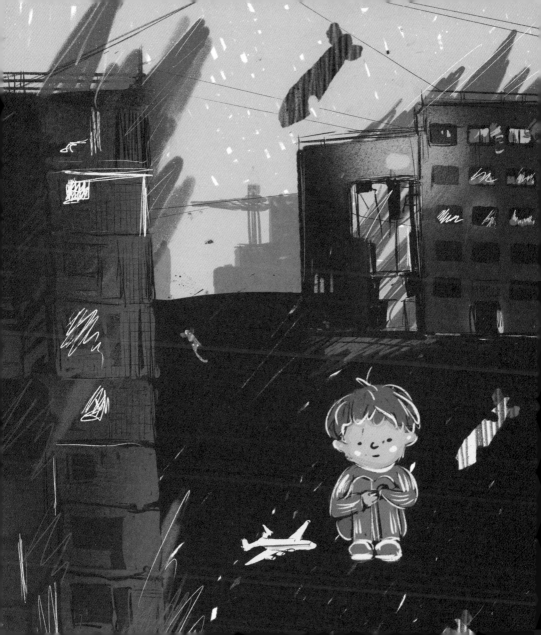

CURIOSITY /
ДОПИТЛИВІСТЬ

Who invented war?

Хто придумав війну?

Ivan, 4 years old
Іван, 4 роки

Read in Ukrainian:
Khto prydumav viinu?

Art by Kyrylo Nepochatov, Ukraine
Візуалізація: Кирило Непочатов, Україна

"

Why was I born now, mom? Couldn't you have had me after the war? So I would never know what it's like.

Мамо, чому я народилася зараз? Ти не могла мене народити після війни? Щоб я ніколи не дізналася, що це таке.

Vera, 6.5 years old
Віра, 6,5 років

Read in Ukrainian:

Mamo, chomu ya narodylasia zaraz? Ty ne mohla mene narodyty pislia viiny? Shchob ya nikoly ne diznalasia, shcho tse take.

Digital art by Lapin Mignon & Kristy Glas, crypto artists, worldwide
Цифрова візуалізація: Лапен Міньйон & Крісті Ґлас, криптохудожниці, весь світ

"

"

(Tugging at his mom's cheeks and looking at her seriously.)
I know you're hiding something from me. They will kill us
in this basement. Right?

(Бере за щоки й серйозно дивиться.)
Я знаю, ти щось приховуєш від мене. Вони вб'ють нас
у цьому підвалі. Так?

Hordiy, 7 years old
Гордій, 7 років

Read in Ukrainian:

Ya znaiu, ty shchos prykhovuiesh vid mene. Vony vbiut nas u
tsomu pidvali. Tak?

Art by Viktor Hrudakov, illustrator, Ukraine
Візуалізація: Віктор Грудаков, ілюстратор, Україна

"

66

Mom, what if we want to call home, but there is no one there to answer?

Мамо, а що коли ми захочемо зателефонувати додому, а там не буде кому відповідати?

Vsevolod, 6 years old
Всеволод, 6 років

Read in Ukrainian:

Mamo, a shcho koly my zakhochemo zatelefonuvaty dodomu, a tam ne bude komu vidpovidaty?

Art by Sofiia Runova, illustrator, Ukraine
Візуалізація: Софія Рунова, ілюстраторка, Україна

99

"

Mom, why do grown-ups shoot at children instead of protecting them? They can't protect themselves.

Мамо, чому дорослі замість того, щоб захищати діток, у них стріляють? Вони ж беззахисні.

Maksym, 6 years old
Максим, 6 років

Read in Ukrainian:

Mamo, chomu dorosli zamist toho, shchob zakhyshchaty ditok, u nykh striliaiut? Vony zh bezzakhysni.

Digital art by Olga Tkachenko. illustrator
Цифрова візуалізація: Ольга Ткаченко, ілюстраторка

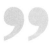

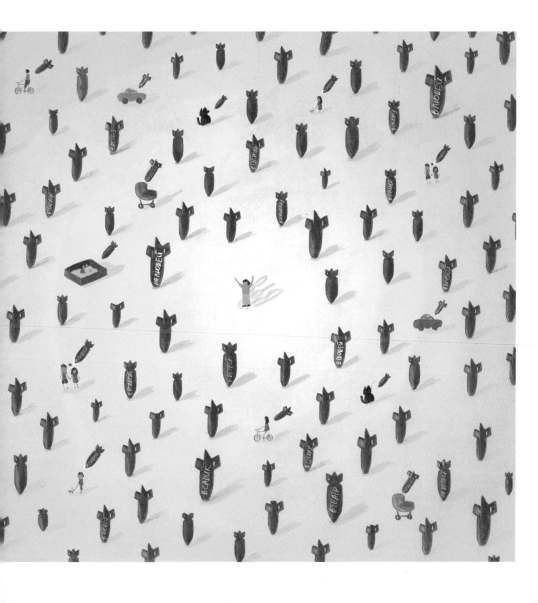

"

Mom, why was there no war in your childhood, but there is in mine?

Мамо, а чому в твоєму дитинстві не було війни, а в моєму є?

Tymofiy, 6 years old
Тимофій, 6 років

Read in Ukrainian:

Mamo, a chomu v tvoiemu dytynstvi ne bulo viiny, a v moiemu ye?

Art by Miriam Brahinski, artist, Israel
Візуалізація: Міріам Брагінскі, художниця, Ізраїль

"

"

Mom, doesn't even Google know when the war will end?

Мамо, а що, навіть гугл не знає, коли війна закінчиться?

Varvara, 6 years old
Варвара, 6 років

Read in Ukrainian:

Mamo, a shcho, navit Huhl ne znaie, koly viina zakinchytsia?

Photo by Yevgen Zavgorodnii, photographer, Ukraine
Фото: Євген Завгородній, фотограф, Україна

"

"

(After the shelling.)
Mom, am I still alive?

(Після обстрілу.)
Мам, а я ще жива?

Nadiyka, 3 years old
Надійка, 3 роки

Read in Ukrainian:

Mam, a ya shche zhyva?

Art by Anastasiia Leliuk, artist, Ukraine
Візуалізація: Анастасія Лелюк, художниця, Україна

"

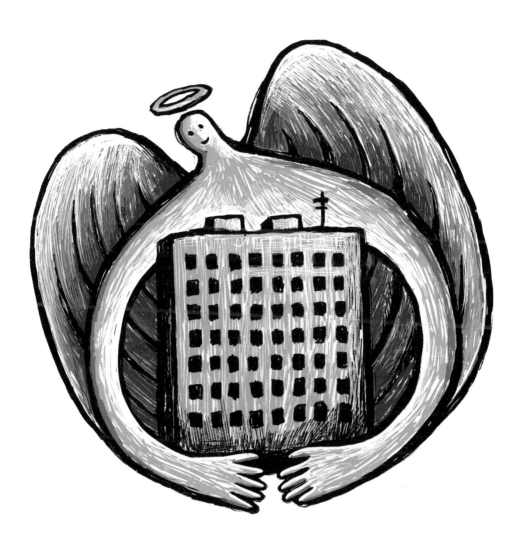

"

Mom, can God hear the air raid alarm?

Мама, а Бог чує повітряну тривогу?

Danylo, 6 years old
Данило, 6 років

Read in Ukrainian:

Mama, a Boh chuie povitrianu tryvohu?

Art by Olha Vovk, artist, Ukraine
Візуалізація: Ольга Вовк, художниця, Україна

"

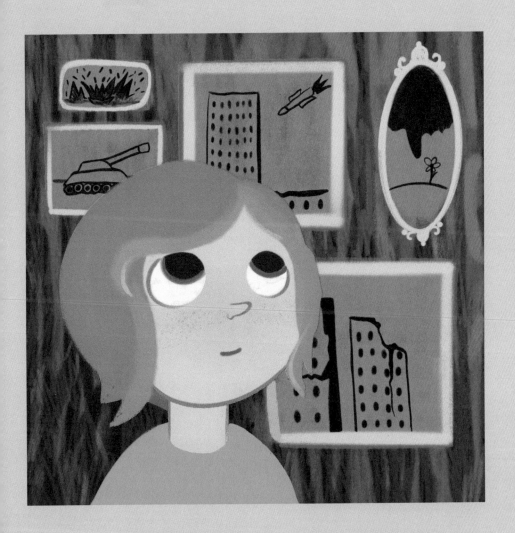

IMAGINATION / УЯВА

"

What would we be doing now, mom, if there was no war?

Мамо, а що б ми зараз робили, якби не було війни?

Yakiv, 9 years old
Яків, 9 років

Read in Ukrainian:

Mamo, a shcho b my zaraz robyly, yakby ne bulo viiny?

Art by Kateryna Kosheleva, artist, Ukraine
Візуалізація: Катерина Кошелева, художниця, Україна

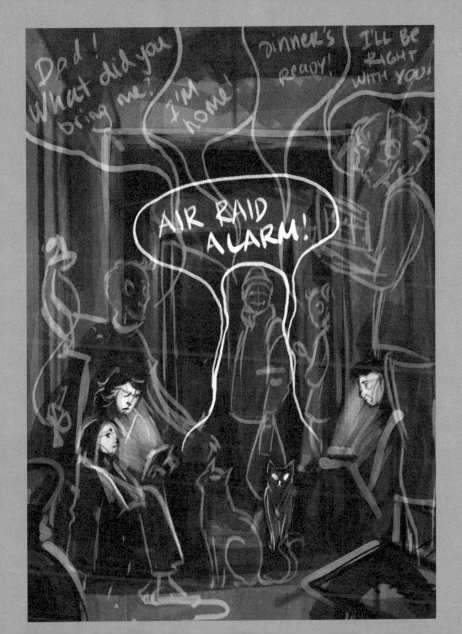

"

What if all the Ukrainians hide, mom? Will "they" go looking for us and there will be war all over the world?

Мамо, а що якщо всі українці сховаються, «вони» тоді підуть їх шукати і війна буде в усьому світі?

Vsevolod, 6 years old
Всеволод, 6 років

Read in Ukrainian:

Mamo, a shcho yakshcho vsi ukraintsi skhovaiutsia, «vony» todi pidut yikh shukaty i viina bude v usomu sviti?

Paper cut out by Sviatoslav Tsymakh, artist, Ukraine
Витина́нка: Святослав Цимах, художник, Україна

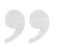

"

Mom, what kind of animal is stomping so hard? (During the shelling.)

Мамочка, що це за тварина так страшно тупає? (Під час обстрілу.)

Lenechka, 5 years old
Ленечка, 5 років

Read in Ukrainian:
Mamochka, shcho tse za tvaryna tak strashno tupaie?

Art by Anna Semenova, illustrator, Ukraine
Візуалізація: Анна Семенова, ілюстраторка, Україна

"

"

So many fireworks! Why!? Is there a holiday somewhere?
(Evening, explosions can be heard clearly in Kyiv.)

Скільки можна цих салютів!? Десь свято?
(Вечір, у Києві добре чути вибухи.)

Maksym, 4 years old
Максим, 4 роки

Read in Ukrainian:
Skilky mozhna tsykh saliutiv!? Des sviato?

Art by Anna Semenova, illustrator
Візуалізація: Анна Семенова, ілюстраторка

"

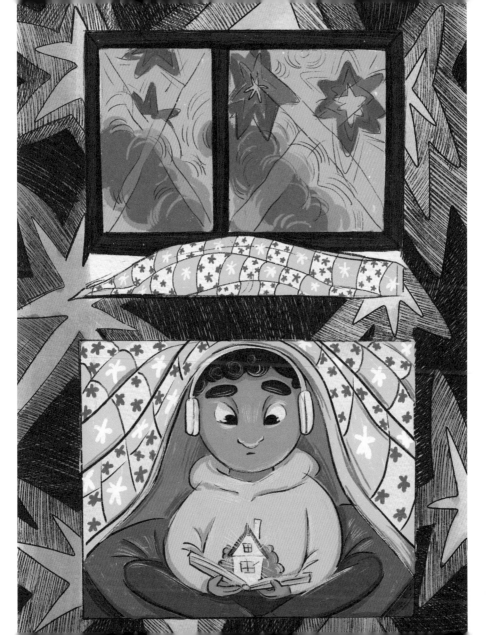

"

Mom, you're lucky because you've already lived your life. You know what you had and what will happen next. And my life … my life is like a dot. And I don't know what will happen next.

Мамо, тобі добре, бо ти вже прожила життя. Ти знаєш, що в тебе було і що буде далі. А моє життя… моє життя — як точка. І я нічого не знаю, що буде далі.

Lukyan, 13 years old
Лук'ян, 13 років

Read in Ukrainian:

Mamo, tobi dobre, bo ty vzhe prozhyla zhyttia. Ty znaiesh, shcho v tebe bulo i shcho bude dali. A moie zhyttia… moie zhyttia — yak tochka. I ya nichoho ne znaiu, shcho bude dali.

Art by Alona Shostko, illustrator, designer, Ukraine
Візуалізація: Альона Шостко, ілюстраторка, дизайнерка, Україна

"

Fortune smiles on our dad, right, mom? So, he'll survive the war?

Мамо, а тата ж Фортуна любить, він виживе у війні?

Daniel, 4 years old
Даніель, 4 роки

Read in Ukrainian:

Mamo, a tata zh Fortuna liubyt, vin vyzhyve u viini?

Art by Sofiia Runova, illustrator, Ukraine
Візуалізація: Софія Рунова, ілюстраторка, Україна

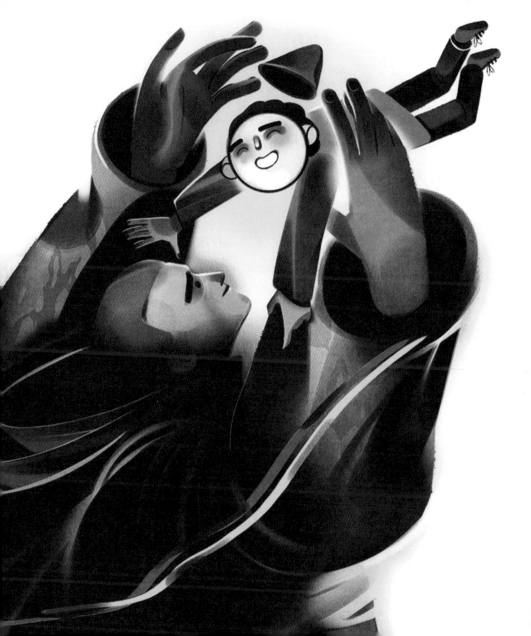

"

I only took markers of this color, mom, in case I have to write SOS or HELP.

Мамо, я взяв із собою фломастери тільки такого кольору, бо раптом довелось би писати SOS або РЯТУЙТЕ.

Mark, 7 years old
Марк, 7 років

Read in Ukrainian:

Mamo, ya vziav iz soboiu flomastery tilky takoho koloru, bo raptom dovelos by pysaty SOS abo RIATUITE.

Art by Olha Vovk, artist, Ukraine
Візуалізація: Ольга Вовк, художниця, Україна

"

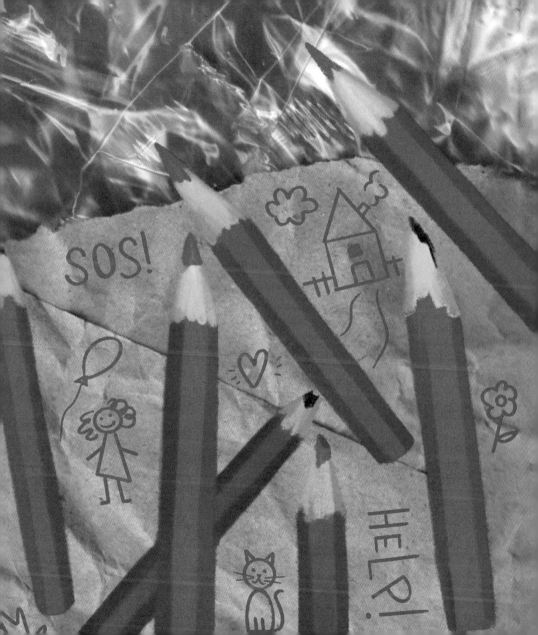

"

I want to move all our enemies to Mars so they stop messing with us.

Я хочу всіх ворогів поселити на Марсі, щоб вони нам не заважали жити.

Ivan, 8 years old
Іван, 8 років

Read in Ukrainian:

Ya khochu vsikh vorohiv poselyty na Marsi, shchob vony nam ne zavazhaly zhyty.

Art by Oleksandr Grekhov, illustrator, Ukraine
Візуалізація: Олександр Грехов, ілюстратор, Україна

"

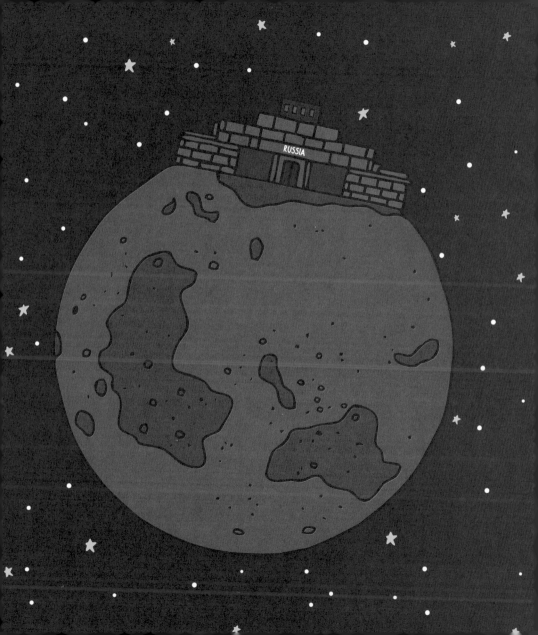

"

God has a shining yellow heart!

У Бога серце жовте і блістяще!

Tanya, 8 years old
Таня, 8 років

Read in Ukrainian:

U Boha sertse zhovte i blistiashchie!

Art by Tanya Vovk, illustrator of the Voices of Children Charitable Foundation, Ukraine
Візуалізація: Таня Вовк, ілюстраторка фонду «Голоси дітей», Україна

"

DISCOVERIES /
ВІДКРИТТЯ

"

War is basically death.

Війна — це типу смерть.

Solomiya, 9 years old
Соломія, 9 років

Read in Ukrainian:

Viina — tse typu smert.

Art by Marysya Rudska, illustrator, Ukraine
Візуалізація: Марися Рудська, ілюстраторка, Україна

"

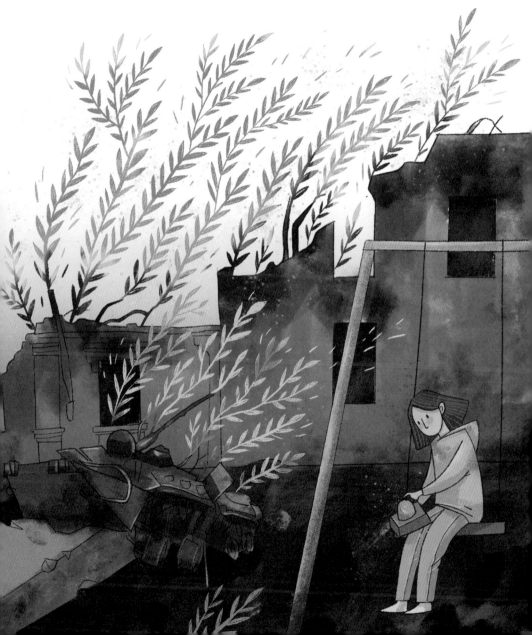

Good rockets fly into space, and bad ones fly into houses and people … and cars.

Хороші ракети летять у космос, а погані летять на домік і на людей… і на машини.

Name is unknown, 4 years old
Ім'я невідоме, 4 роки

Read in Ukrainian:
Khoroshi rakety letiat u kosmos, a pohani letiat na domik i na liudei…i na mashyny.

Art by Mariam Nayem, cultural studies scholar, Ukraine
Візуалізація: Маріам Найєм, культурологиня, Україна

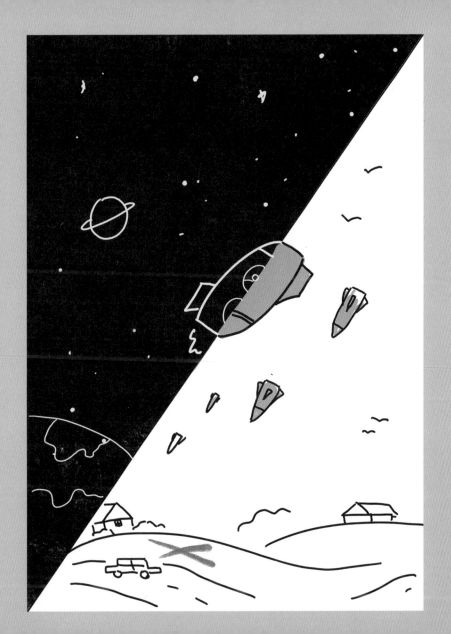

"

I think that heaven and hell do not exist. Or … if there is heaven, I will definitely go there, because I've already seen hell. That wouldn't be fair.

Напевно, раю та пекла не існує. Хоча… якщо рай існує, то я точно попаду туди, адже пекло я вже бачив, і це було б неправильно.

Matviy, 10 years old
Матвій, 10 років

Read in Ukrainian:

Napevno, raiu ta pekla ne isnuie. Khocha… yakshcho rai isnuie, to ya tochno popadu tudy, adzhe peklo ya vzhe bachyv, i tse bulo b nepravylno.

Photo by Wladyslaw Musiienko, photographer, Ukraine
Фото: Владислав Мусієнко, фотограф, Україна

"

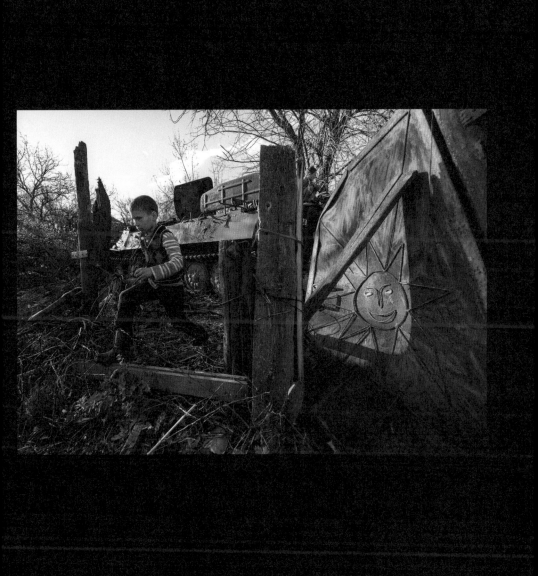

"

War means wasted hopes.

Війна — це змарновані надії.

Alisa, 13 years old
Аліса, 13 років

Read in Ukrainian:
Viina — tse zmarnovani nadii.

Art by Alona Shostko, illustrator, designer, Ukraine
Візуалізація: Альона Шостко, ілюстраторка, дизайнерка, Україна

Mom, next time there's a war, let's take our summer things with us too!

Мамо, давай, коли наступного разу буде війна, візьмемо з собою і літні речі також!

Nastia, 7 years old
Настя, 7 років

Read in Ukrainian:

Mamo, davai, koly nastupnoho razu bude viina, vizmemo z soboiu i litni rechi takozh!

Art by Daria Stefanyuk, Ukraine
Візуалізація: Дарія Стефанюк, Україна

"

War thinks it's strong. It's wrong, God is the strongest.

Війна думає, що вона сильна. Вона помиляється: самий сильний — Бог.

Yevhenia, 4 years old
Євгенія, 4 роки

Read in Ukrainian:
Viina dumaie, shcho vona sylna. Vona pomyliaietsia: samyi sylnyi — Boh.

Art by Danylo Movchan, artist, icon painter, Ukraine
Візуалізація: Данило Мовчан, художник, іконописець, Україна

"

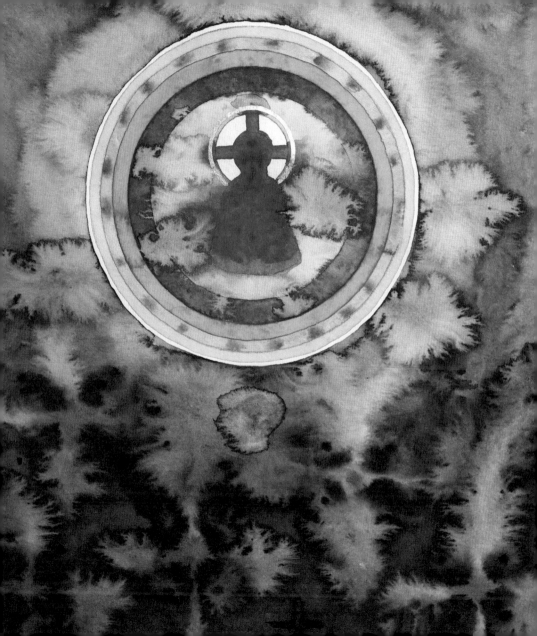

"

Don't be afraid, mom, those tanks are not real! I read about it in a book.
(Seeing a tank on the pedestal)

Мамо, не бійся, танки не справжні! Я в книжці читав.
(Бачить на постаменті.)

Maksym, 4 years old
Максим, 4 роки

Read in Ukrainian:

Mamo, ne biisia, tanky ne spravzhni! Ya v knyzhtsi chytav.

Photo by Iga Tymchenko, writer
Фото: Ольга Тимченко, письменниця

"

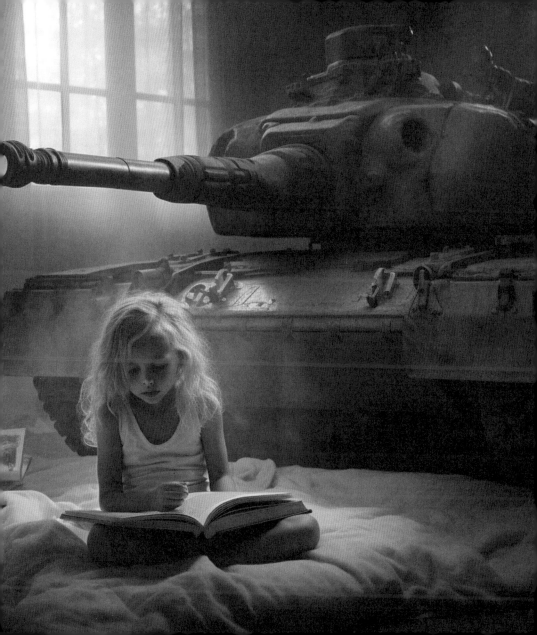

"

Mom, do you see how clean and pretty this helicopter is? That means it's ours—don't worry.

Мамо, бачиш, який вертоліт чистенький і гарненький? Значить, це наш — не переживай.

Sofiya, 13 years old
Софія, 13 років

Read in Ukrainian:

Mamo, bachysh, yakyi vertolit chystenkyi i harnenkyi? Znachyt, tse nash — ne perezhyvai.

Art by Kostia Kosik, Ukraine
Візуалізація: Костя Косік, Україна

"

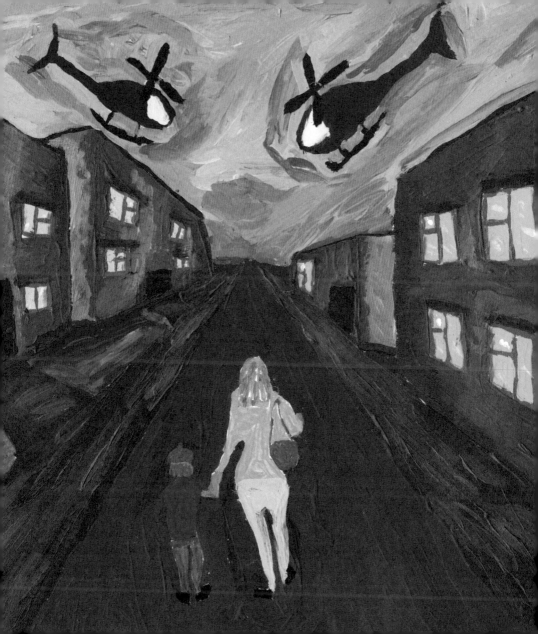

"

Soldiers don't sleep at night because they are angels of Ukraine.

Солдати не сплять вночі, бо вони — янголи України.

Daryna, 6 years old
Дарина, 6 років

Read in Ukrainian:
Soldaty ne spliat vnochi, bo vony — yanholy Ukrainy.

Photo by Andrii Polukhin, soldier of the Armed Forces of Ukraine, photographer
Фото: Андрій Полухін, солдат ЗСУ, фотограф

"

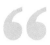

Mom, how come we only now know that peace is the most important thing?

Мам, а чого ми тільки тепер знаємо, що мир — це головне?

Diana, 4 years old
Діана, 4 роки

Read in Ukrainian:

Mam, a choho my tilky teper znaiemo, shcho myr — tse holovne?

Art by Tanya Vovk, illustrator, Voices of Children Charitable Foundation
Візуалізація: Таня Вовк, ілюстраторка фонду "Голоси дітей"

"

So, now we're in all the future textbooks on world history …

Ага, так, тепер ми у майбутніх підручниках історії світу…

Name is unknown, 13 years old
Ім'я невідоме, 13 років

Read in Ukrainian:
Aha, tak, teper my u maibutnikh pidruchnykakh istorii svitu.

Art by Alina Shchanikova, Ukraine
Візуалізація: Аліна Щанікова, Україна

"

FAMILY / CIM'Я

"

At least you got to live a little and even almost finished eighth grade, but I didn't even finish third grade…

Ти хоч трішки пожила і навіть майже 8 класів закінчила, а я навіть третій не закінчила…

Vidana, 8 years old
Відана, 8 років

Read in Ukrainian:

Ty khoch trishky pozhyla i navit maizhe 8 klasiv zakinchyla, a ya navit tretii ne zakinchyla…

Art by Bohdana Voitenko, artist, Ukraine
Візуалізація: Богдана Войтенко, художниця, Україна

"

Dad taped the windows so that if a missile flies here, it won't see us and will keep on going.

Тато заклеїв вікна, щоб коли ракета прилетить, вона подивилася — нас не побачила і полетіла далі.

Melissa, 5 years old
Мелісса, 5 років

Read in Ukrainian:

Tato zakleiv vikna, shchob koly raketa pryletyt, vona podyvylasia — nas ne pobachyla i poletila dali.

Art by Oleksandr Shatokhin, illustrator, Ukraine
Візуалізація: Олександр Шатохін, ілюстратор, Україна

"

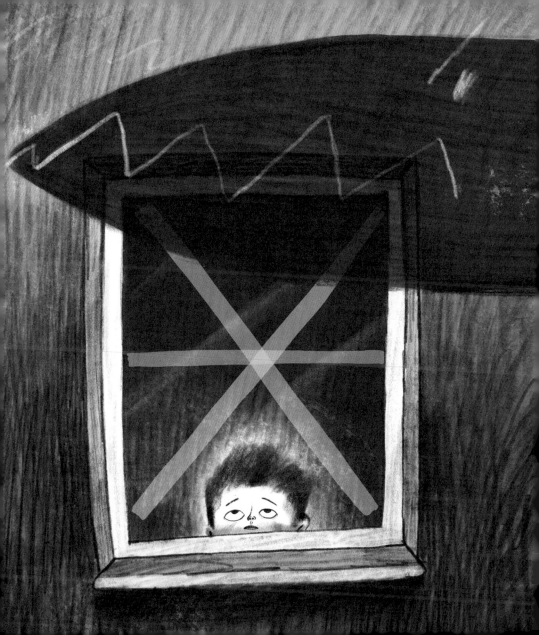

"

"I can't sleep, I keep thinking about Ukraine. I'm worrying."
"Come on, sweetie. Let me worry for the both of us, and you just go back to sleep."
"How can I sleep if you're worrying for the both of us?"

— Я не можу спати: я про Україну думаю. Я хвилююся.
— Кошенятко моє, давай я переживатиму за нас двох, а ти спи спокійно.
— Як я зможу спати спокійно, якщо ти переживатимеш за нас двох?

Vsevolod, 6 years old
Всеволод, 6 років

Read in Ukrainian:

— Ya ne mozhu spaty: ya pro Ukrainu dumaiu. Ya khvyliuiusia.
— Kosheniatko moie, davai ya perezhyvatymu za nas dvokh, a ty spy spokiino.
— Yak ya zmozhu spaty spokiino, yakshcho ty perezhyvatymesh za nas dvokh?

Art by Maria Shynkaryova, Ukraine
Візуалізація: Марія Шинкарьова, Україна

"

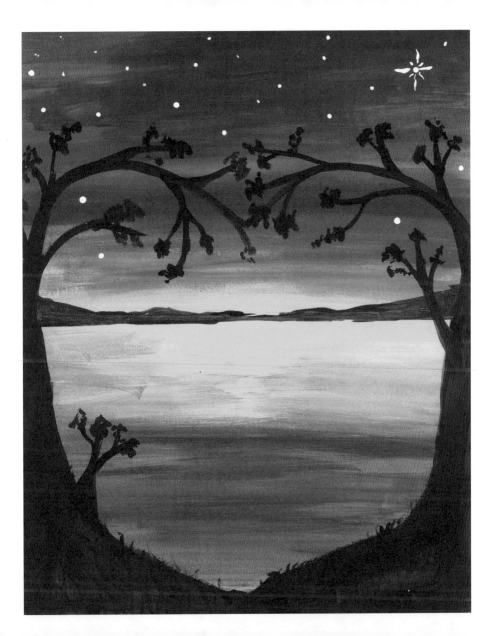

"

Mom, you promised not to watch the news.
(Turns off the TV.)

Мамо, ти обіцяла не дивитися новини.
(Вимикає телевізор.)

Solomiya, 9 years old
Соломія, 9 років

Read in Ukrainian:

Mamo, ty obitsiala ne dyvytysia novyny.

Art by Sinaka Voc + AI, Sri Lanka
Візуалізація: Сінака Вок та штучний інтелект, Шрі-Ланка

"

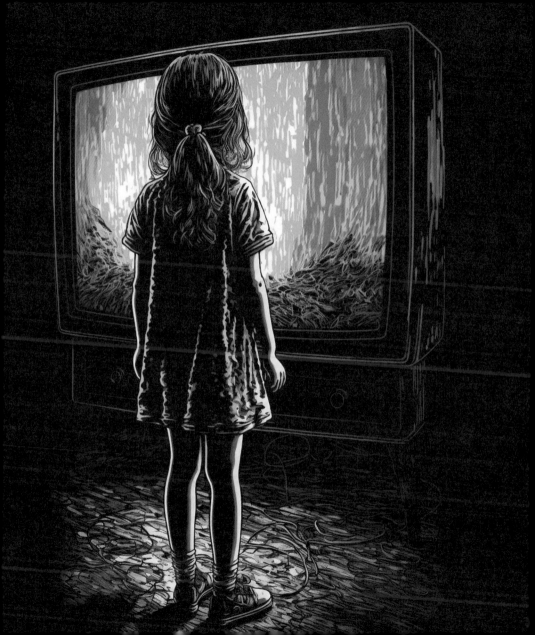

"

Don't be scared, mom, it's not a missile, it's just the water pipes rumbling.

Мамо, не лякайся: це не ракета, це водопровідні труби гудуть.

Danya, 5 years old
Даня, 5 років

Read in Ukrainian:

Mamo, ne liakaisia: tse ne raketa, tse vodoprovidni truby hudut.

Art by Olena Ermolenko, cultural manager
Візуалізація: Олена Єрмоленко, культурна менеджерка

"

"

Mom, I want to go home, to my granny and grandpa, and it's Ukraine there. But there's no Ukraine here.

Мамо, я хочу додому, до бабусі, до дідуся, і там є Україна. А тут України немає.

Mia, 3 years old
Мія, 3 роки

Read in Ukrainian:

Mamo, ya khochu dodomu, do babusi, do didusia, i tam ye Ukraina. A tut Ukrainy nemaie.

Art by singer Jamala and her son Emir-Rahman, Ukraine
Візуалізація: співачка Джамала та її син Емір-Рахман, Україна

"

"

I did not want the war to start and take away the dads of Ukraine.

Я не хотіла, щоб починалась війна і забирали татусів України.

Polina, 5 years old
Поліна, 5 років

Read in Ukrainian:

Ya ne khotila, shchob pochynalas viina i zabyraly tatusiv Ukrainy.

Art by Denys Volkov, Ukraine
Візуалізація: Денис Волков, Україна

"

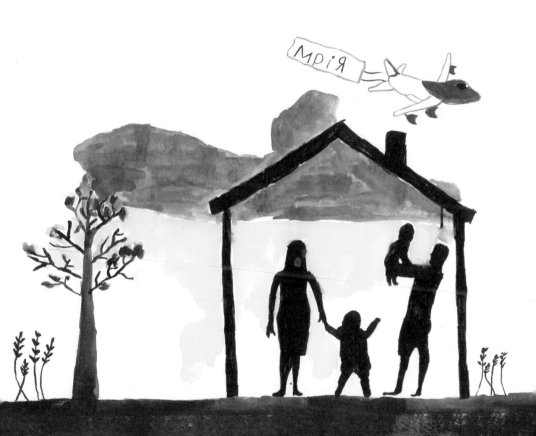

"

My dad went away so tanks and rockets won't come here.

Мій татко поїхав від нас, щоби танки не їздили і ракети не літали.

Yevhenia, 3 years old
Євгенія, 3 роки

Read in Ukrainian:

Mii tatko poikhav vid nas, shchoby tanky ne yizdyly i rakety ne litaly.

Art by Sofiia Runova, illustrator, Ukraine
Візуалізація: Софія Рунова, ілюстраторка, Україна

"

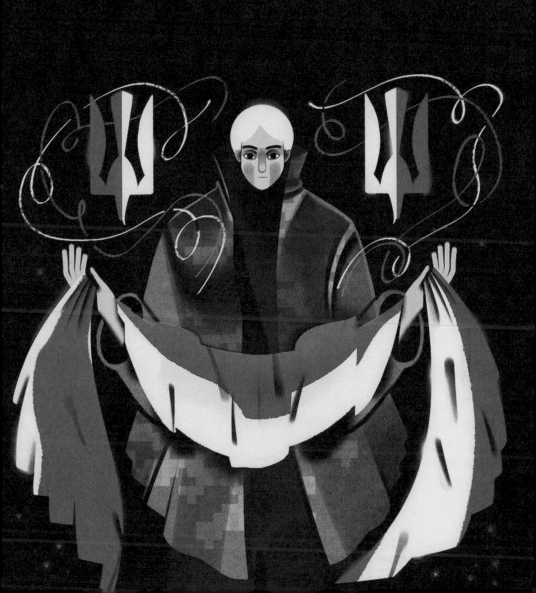

"

When dad comes back from the war, he will sleep next to me so he won't be afraid of air alarms.

Коли тато повернеться з війни, він буде спати коло мене, щоб не боявся повітряних тривог.

Eva, 3 years old
Єва, 3 роки

Read in Ukrainian:

Koly tato povernetsia z viiny, vin bude spaty kolo mene, shchob ne boiavsia povitrianykh tryvoh.

Art by Olha Vovk, artist, Ukraine
Візуалізація: Ольга Вовк, художниця, Україна

"

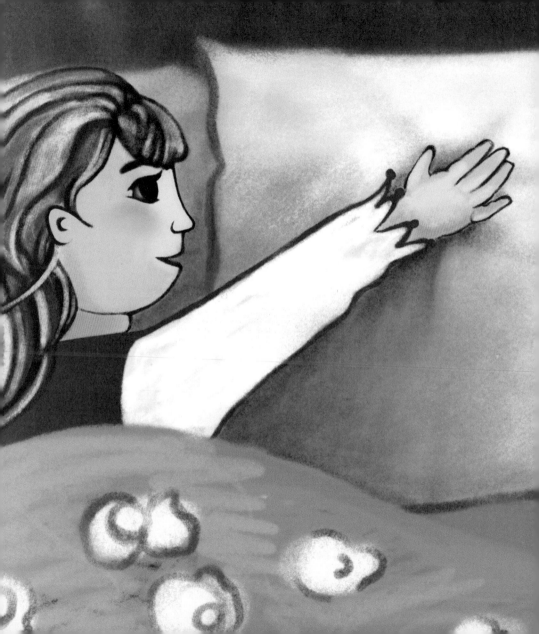

NATURE / ПРИРОДА

What happened to the spring, mom?

Мамо, куди поділася весна?

Zlata, 5 years old
Злата, 5 років

Read in Ukrainian:

Mamo, kudy podilasia vesna?

Photo by Svyatoslav Vakarchuk, singer, Ukraine
Фото: Святослав Вакарчук, співак, Україна

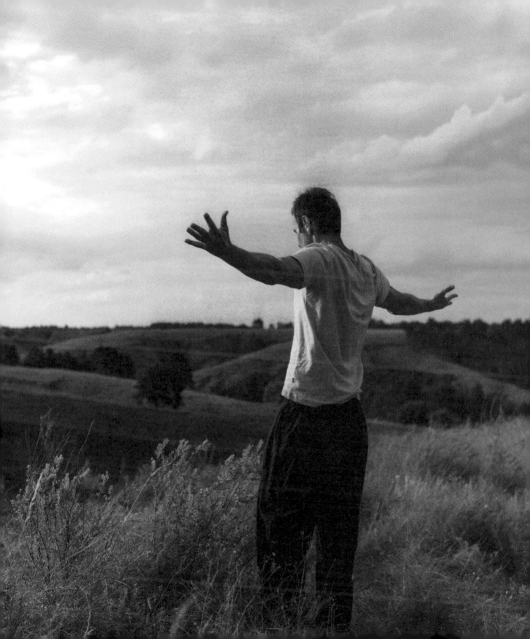

"

Why did the enemies cut the sea?

Нащо вороги порізали море?

Vika, 3 years old
Віка, 3 роки

Read in Ukrainian:

Nashcho vorohy porizaly more?

Art by Michelle Jezierski, artist, Germany
Візуалізація: Мішель Єзєрскі, художниця, Німеччина

"

"

So many people died, and no one even counts how many animals.

Так багато людей загинуло, а тварин навіть ніхто не рахує.

Ania, 7 years old
Аня, 7 років

Read in Ukrainian:

Tak bahato liudei zahynulo, a tvaryn navit nikhto ne rakhuie.

Digital art by Anna Semenova, illustrator
Цифрова візуалізація: Анна Семенова, ілюстраторка

"

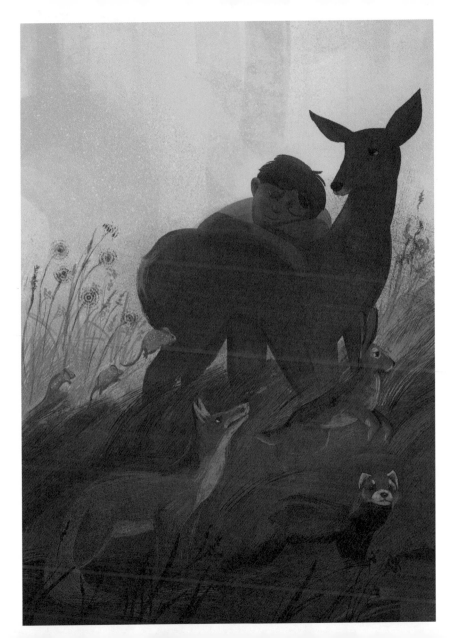

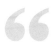

Don't cry, mom! The bad man will sleep, and the good one will wake up like the sun in the morning.

Мамо, не плач! Поганий дядя буде спати, а добрий — прокинеться, як сонечко вранці.

Anna, 4 years old
Анна, 4 роки

Read in Ukrainian:

Mamo, ne plach! Pohanyi diadia bude spaty, a dobryi — prokynetsia, yak sonechko vrantsi.

Art by Ivan Kypibida, illustrator, Ukraine
Візуалізація: Іван Кипібіда, ілюстратор, Україна

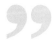

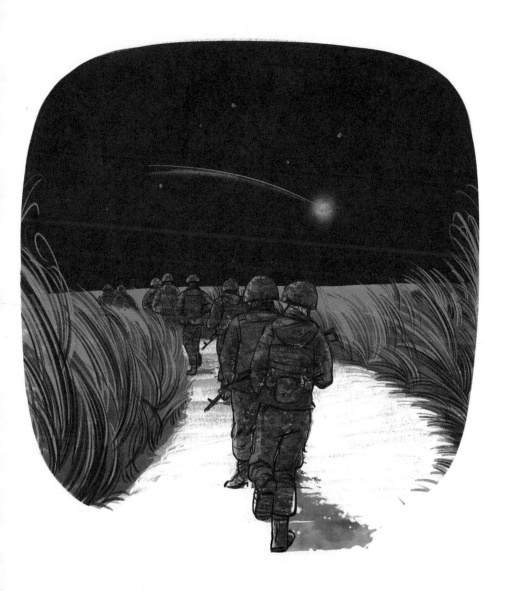

Don't worry, mom, it's thunder. I can already tell thunder from explosions.

Мам, не хвилюйся, це гром. Я вже вмію відрізняти гром від вибухів.

Eva, 10 years old
Єва, 10 років

Read in Ukrainian:

Mam, ne khvyliuisia, tse hrom. Ya vzhe vmiiu vidrizniaty hrom vid vybukhiv.

Art by Sinaka Voc + AI, Sri Lanka
Візуалізація: Сінака Вок та штучний інтелект, Шрі-Ланка

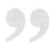

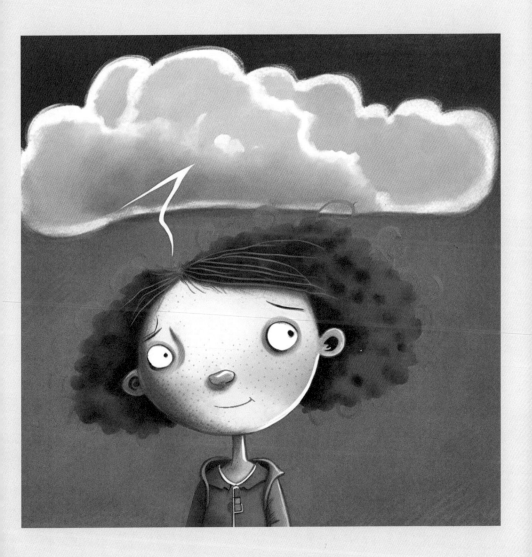

I can go down to the bomb shelter all by myself and take the two cats, two snails, and a little rat with me… And you can work…

Я зможу сама спуститись в бомбосховище і взяти з собою двох кішок, двох равликів і щурика… А ти можеш працювати…

Eva, 10 years old
Єва, 10 років

Read in Ukrainian:

Ya zmozhu sama spustytys v bomboskhovyshche i vziaty z soboiu dvokh kishok, dvokh ravlykiv i shchuryka… A ty mozhesh pratsiuvaty….

Art by Anastasiia Ptashyts, artist, Ukraine
Візуалізація: Анастасія Пташиць, художниця, Україна

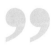

"

Ukraine is like one single organism. Even if you are safe, it still hurts.

Україна — це як один-єдиний організм. Навіть якщо ти в безпеці, тобі болить.

Zhenia, 17 years old
Женя, 17 років

Read in Ukrainian:

Ukraina — tse yak odyn yedynyi orhanizm. Navit yakshcho ty v bezpetsi, tobi bolyt.

Art by Maria Filipchenko, artist
Візуалізація: Марія Філіпченко, художниця

"

"

When the war is over, they will buy me a cat. I will call it Bairaktar or Tosha, I don't know yet ...

Коли закінчиться війна — мені куплять кота. Назву його Байрактар чи Тоша, ще не знаю…

Mark, 7 years old
Марк, 7 років

Read in Ukrainian:

Koly zakinchytsia viina — meni kupliat kota. Nazvu yoho Bairaktar chy Tosha, shche ne znaiu…

Art by Polina Malezhyk, Ukraine
Візуалізація: Поліна Малежик, Україна

"

Oh, this is so nice! Summer, tea, strawberries, watching TV. Thanks to the army that I have all of this.

Ох, як добре. Літо, чайок, полуниця, серіальчик. І дякую ЗСУ, що в мене все це є.

Polina, 16 years old
Поліна, 16 років

Read in Ukrainian:

Okh, yak dobre. Lito, chaiok, polunytsia, serialchyk. I diakuiu ZSU, shcho v mene vse tse ye.

Art by Oleksii Manko, Ukraine
Візуалізація: Олексій Манко, Україна

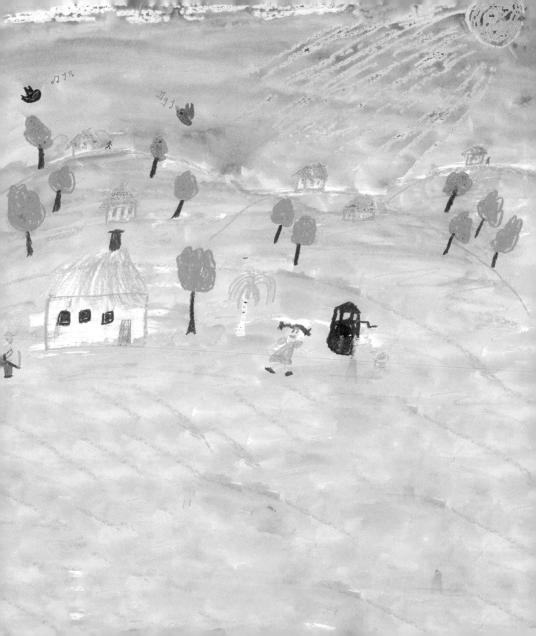

GAMES / ИГРИ

"

Mom, tell me about when you were little: about trips with dad, about grandpa, about the "wizard" and the cherries you and your friends picked in someone else's garden and ran away ... because I won't have my own childhood.

Мамо, розкажи мені про своє дитинство: про поїздки з татом, про дідуся, про «калдуна» та черешні, які ви з друзями обривали в чужому садку і тікали... бо в мене свого вже не буде.

Alisa, 9 years old
Аліса, 9 років

Read in Ukrainian:

Mamo, rozkazhy meni pro svoiu dytynstvo: pro poizdky z tatom, pro didusia, pro «kalduna» ta chereshni, yaki vy z druziamy obryvaly v chuzhomu sadku i tikaly... bo v mene svoho vzhe ne bude.

Art by Romana Stefaniak, digital artist
Візуалізація: Романа Стефаняк. діджитал художниця

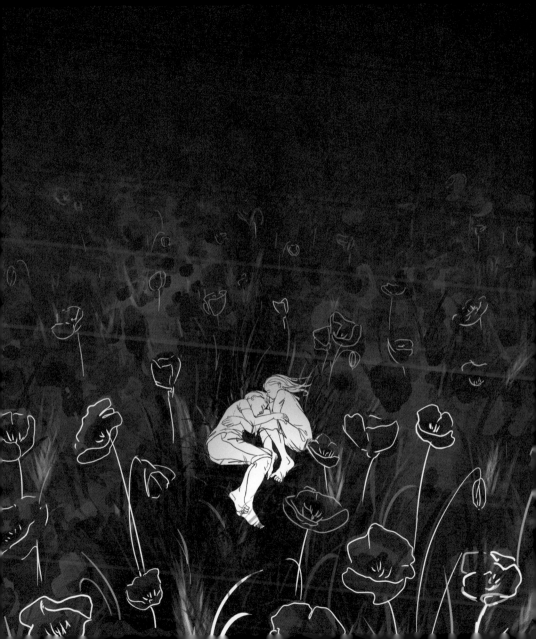

Why am I scared when a balloon bursts? It sounds different from missiles and bombs.

Чому, коли кулька лопає, мені страшно? Це звучить інакше, ніж ракети і бомби.

Romchyk, 6 years old
Ромчик, 6 років

Read in Ukrainian:

Chomu, koly kulka lopaie, meni strashno? Tse zvuchyt inakshe, nizh rakety i bomby.

Art by Anastasiya Starko (Anna Lee), artist, Ukraine
Візуалізація: Анастасія Старко (Анна Лі), художниця, Україна

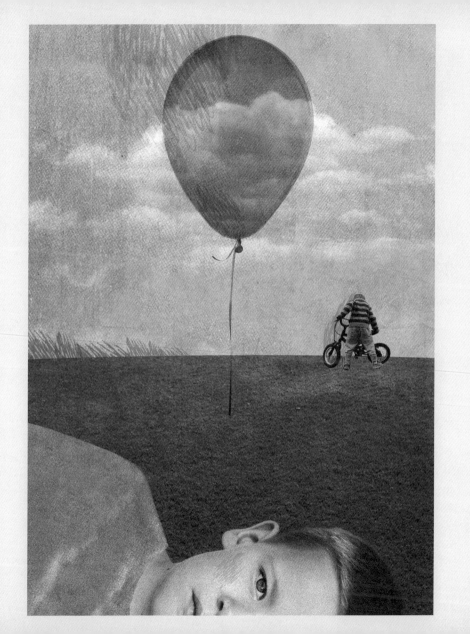

Mom, are my friends from Kharkiv alive? Will I have someone to play with?

Мама, а мої друзі з Харкова живі? Мені буде з ким гратися?

Rada, 3 years old
Рада, 3 роки

Read in Ukrainian:

Mama, a moi druzi z Kharkova zhyvi? Meni bude z kym hratysia?

Art by Grycja Erde, illustrator, Ukraine/Germany
Візуалізація: Гриця Ерде, ілюстраторка, Україна/Німеччина

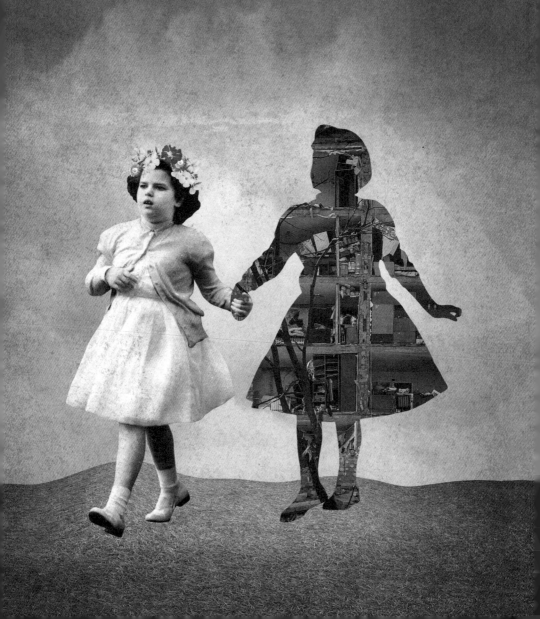

"

Eva and I will play "survival in the street."

Ми будемо з Євою грати у «виживання на вулиці».

Tanya, 8 years old
Таня, 8 років

Read in Ukrainian:

My budemo z Yevoiu hraty u «vyzhyvannia na vulytsi».

Photo by Wladyslaw Musiienko, photographer, Ukraine
Фото: Владислав Мусієнко, фотограф, Україна

"

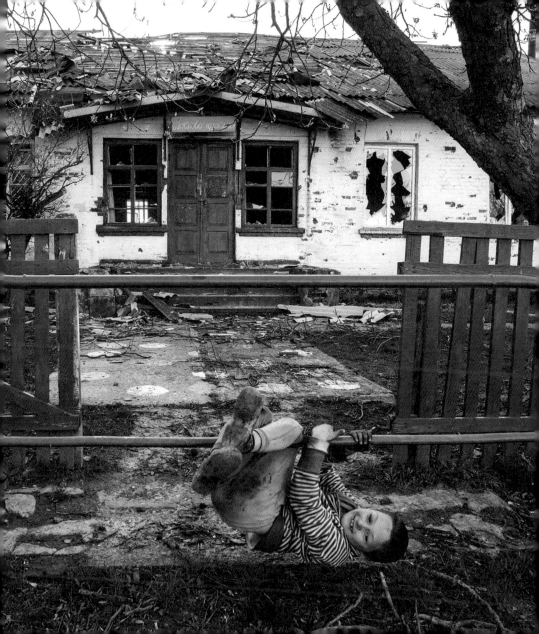

"Sweetie, what are you doing?"
(A girl is playing with dolls.)
"I'm hiding my kids from the sirens."

— Донечко, що ти робиш?
(Грається з ляльками.)
— Ховаю від сирен своїх діток.

Yelyzavetka, 4 years old
Єлизаветка, 4 роки

Read in Ukrainian:

— Donechko, shcho ty robysh?
— Khovaiu vid syren svoikh ditok.

Art by Tania Bakovska, illustrator, Ukraine
Візуалізація: Таня Баковська, ілюстраторка, Україна

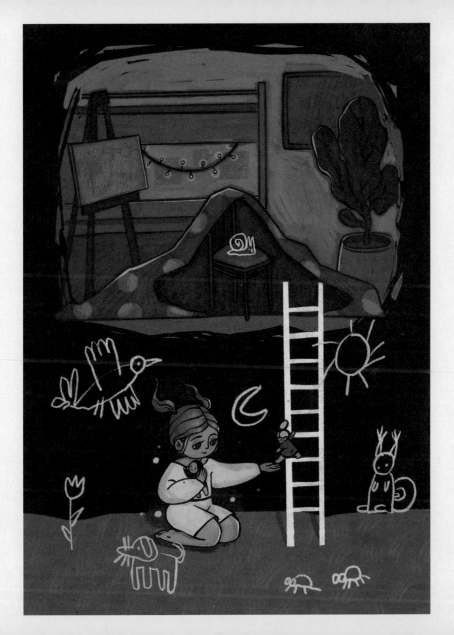

"

Let's go home, I'm tired of this game.
(She had to stay in a bomb shelter for a long time.)

Ходімо вже додому, мені набридло грати в цю гру.
(Постійно доводилось сидіти в бомбосховищі.)

Bella, 4 years old
Белла, 4 роки

Read in Ukrainian:

Khodimo vzhe dodomu, meni nabrydlo hraty v tsiu hru.

Photo by Wladyslaw Musiienko, photographer, Ukraine
Фото: Владислав Мусієнко, фотограф, Україна

"

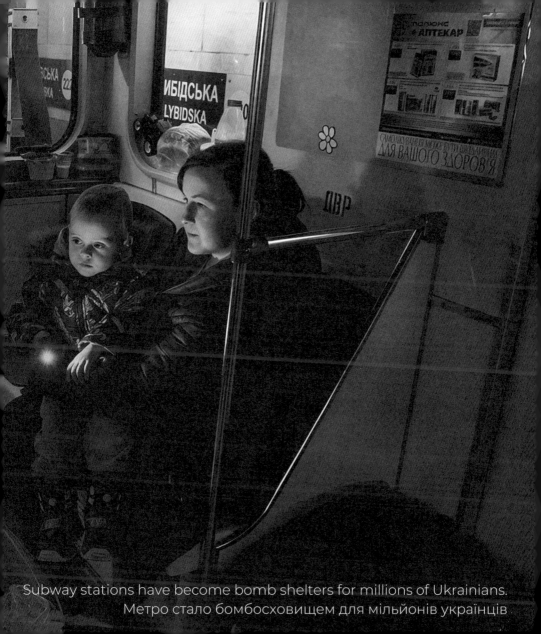

Subway stations have become bomb shelters for millions of Ukrainians.
Метро стало бомбосховищем для мільйонів українців

"

These are not my toys. I did not choose them, I did not give them names. I want a toy of my own that will be only mine. (Seeing a bunch of toys at a shelter abroad.)

Це не мої іграшки, я їх не обирала, не давала їм імен. Я хочу свою, яка буде лише моя. (Потрапила за кордоном до притулку з купою іграшок.)

Valeriya, 10 years old
Валерія, 10 років

Read in Ukrainian:

Tse ne moi ihrashky, ya yikh ne obyrala, ne davala yim imen.
Ya khochu svoiu, yaka bude lyshe moia.

Art by Kateryna Dendyuk, artist, Ukraine
Візуалізація: Катерина Дендюк, художниця, Україна

"

"

Mom, if the soldiers come to our house, don't let them touch our toys, or we won't have anything to play with when we return home!

Мамо, якщо солдати прийдуть у наш будинок, нехай не чіпають наші іграшки, бо коли ми повернемося додому, нам не буде з чим гратись!

Skay, 5 years old
Скай, 5 років

Read in Ukrainian:

Mamo, yakshcho soldaty pryidut u nash budynok, nekhai ne chipaiut nashi ihrashky, bo koly my povernemosia dodomu, nam ne bude z chym hratys!

Art by Olena Zaretska, artist, Ukraine
Візуалізація: Олена Зарецька, художниця, Україна

"

"

*Don't be afraid, mom! I'm your air defense.
I will protect you.*

*Мамо, ти тільки не бійся! Я — твій ППО.
Я буду захищати.*

Daniel, 4 years old
Данієль, 4 роки

Read in Ukrainian:

Mamo, ty tilky ne biisia! Ya — tvii PPO. Ya budu zakhyshchaty.

Art by Nataliia Shulga, illustrator, Ukraine
Візуалізація: Наталія Шульга, ілюстраторка, Україна

"

"

We need to build a country, we need building blocks, an excavator, new roofs…

Потрібно будувати країну, потрібно кубики, екскаватор, нові криші…

Maksym, 3 years old
Максим, 3 роки

Read in Ukrainian:

Potribno buduvaty krainu, potribno kubyky, ekskavator, novi kryshi…

Art by Miriam Brahinski, artist, Israel
Візуалізація: Міріам Брагінскі, художниця, Ізраїль

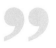

When we return to Kyiv and I see my toys, I will be so happy I'll shout. Promise not to scold me for this!

Коли ми повернемося до Києва і я побачу свої іграшки, я сильно кричатиму від радості. Обіцяй не лаяти мене за це!

Varya, 6 years old
Варя, 6 років

Read in Ukrainian:

Koly my povernemosia do Kyieva i ya pobachu svoi ihrashky, ya sylno krychatymu vid radosti. Obitsiai ne laiaty mene za tse!

Art by Tetyana Razumna, illustrator, Ukraine
Візуалізація: Тетяна Разумна, ілюстраторка, Україна

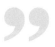

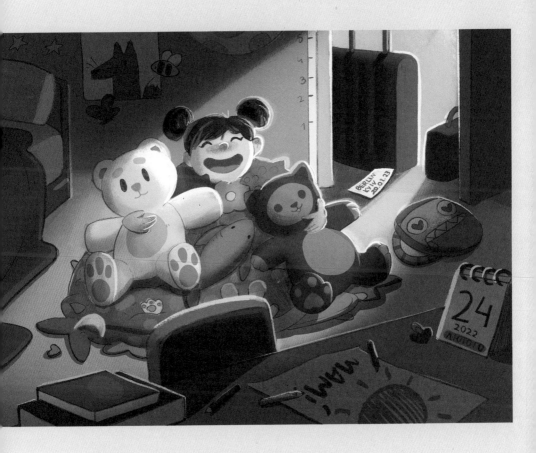

"

I'm not afraid because I'm Batman.
(Once again going down to the basement to the wailing of sirens.)

«Я не боюся, бо я Бетмен».
(У чергове спускаючись у підвал, під час виття сирен.)

Dylan, 3 years old
Ділан, 3 роки

Read in Ukrainian:

Ia ne boiusia, bo ya Betmen.

Art by Sinaka Voc + AI, Sri Lanka
Візуалізація: Сінака Вок та штучний інтелект, Шрі-Ланка

"

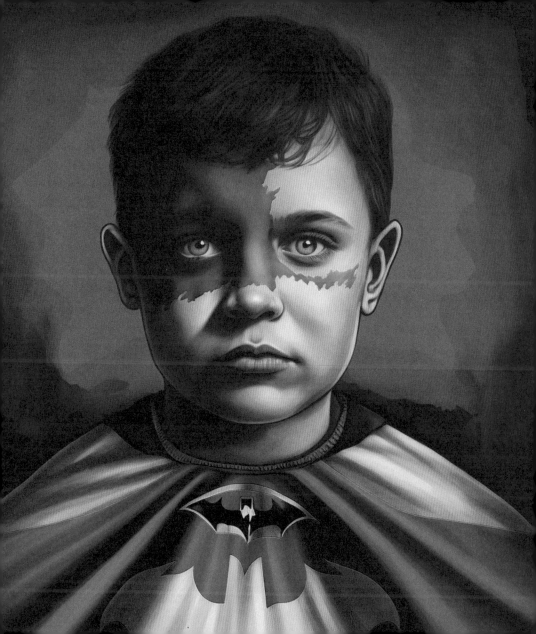

HOME / ДІМ

"

God always brings children home, mom.

Мамо, Бог завжди повертає дітей додому.

Sofiya, 8 years old
Софія, 8 років

Read in Ukrainian:
Mamo, Boh zavzhdy povertaie ditei dodomu.

Art by Panfilova Diana, Ukraine
Візуалізація: Панфілова Діана, Україна

"

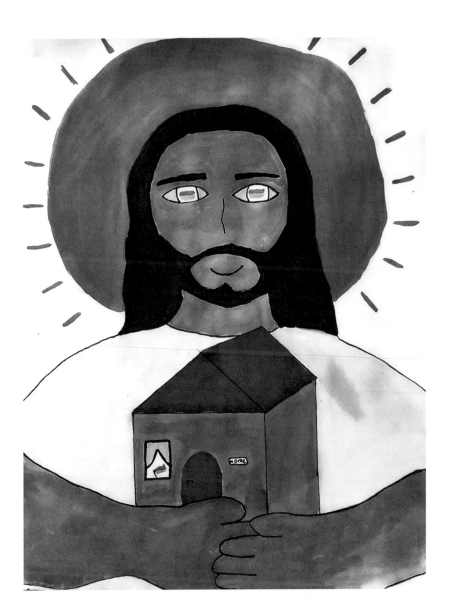

"

The rockets have stomped all over the houses again.

Знову ракети потоптали доми.

Danya, 5 years old
Даня, 5 років

Read in Ukrainian:
Znovu rakety potoptaly domy.

Art by Tetyana Kremin, illustrator, Ukraine
Візуалізація: Тетяна Кремінь, ілюстраторка, Україна

"

People ~~live~~ here

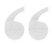

Does it hurt Ukraine when they shoot at her, mom?

Мам, а Україні болить, як в неї стріляють?

Dmytryk, 6 years old
Дмитрик, 6 років

Read in Ukrainian:
Mam, a Ukraini bolyt, yak v nei striliaiut?

Art by Sofia Dubyk, illustrator, Ukraine
Візуалізація: Софія Дубик, ілюстраторка, Україна

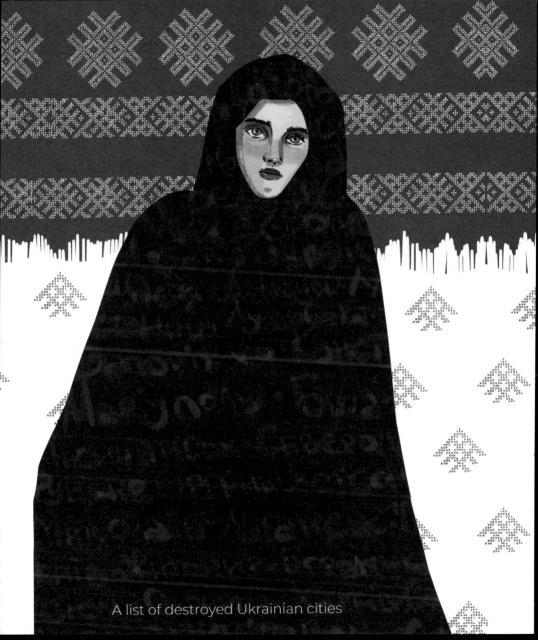

A list of destroyed Ukrainian cities

"

Mom, I'm afraid that Ukraine will not exist,
the Ukrainian language will disappear, and no one will
speak Ukrainian anymore.

Мамо, я боюсь, що України не стане і мова
українська зникне, більше ніхто не буде говорити
українською.

Victoria, 8 years old
Вікторія, 8 років

Read in Ukrainian:

Mamo, ya boius, shcho Ukrainy ne stane i mova ukrainska
znykne, bilshe nikhto ne bude hovoryty ukrainskoiu.

Art by Mari Kinovych, illustrator, Ukraine
Візуалізація: Марі Кінович, ілюстраторка, Україна

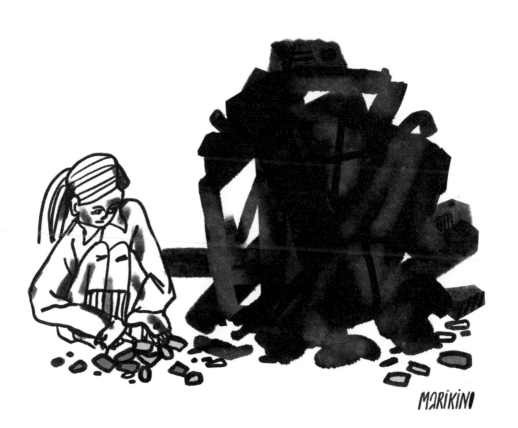

"

When the war started our house was full of guests. ("Guests" were people from Kyiv fleeing the shelling.)

На початку війни у нас була повна хата гостей. («Гості» — це люди, які втікали від обстрілів з Києва.)

Yulian, 12 years old
Юліан, 12 років

Read in Ukrainian:

Na pochatku viini u nas bula povna khata hostei.

Art by Kyrylo Nepochatov, Ukraine
Візуалізація: Кирило Непочатов, Україна

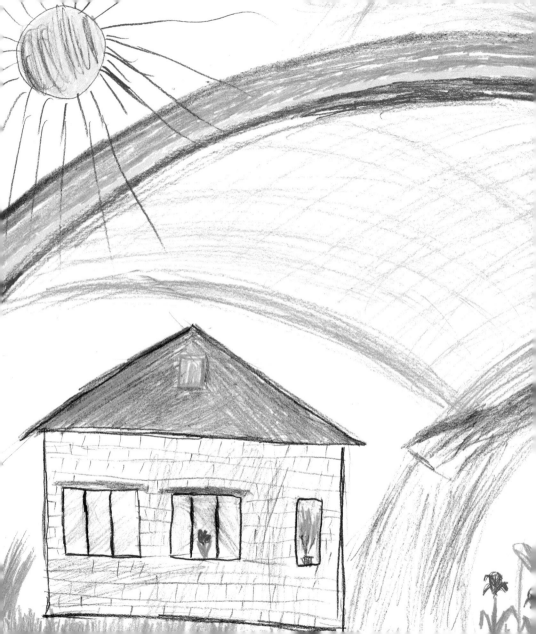

It's better in Ukraine. I had my own bed there. And now someone else is sleeping in it.

В Україні краще. Там моє власне ліжко. А зараз в ньому спить хтось інший.

Mykyta, 4 years old
Микита, 4 роки

Read in Ukrainian:

V Ukraini krashche. Tam moie vlasne lizhko. A zaraz v nomu spyt khtos inshyi.

Art by Anna Sarvira, illustrator, Ukraine
Візуалізація: Анна Сарвіра, ілюстраторка, Україна

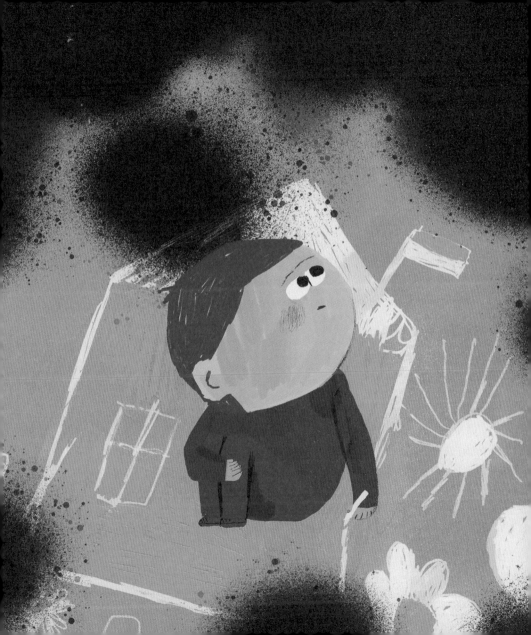

"

When can we go back home? Let's go tomorrow! And after we win, will we live like we did before the war? Remember how nice it was to sleep at home, wake up on the weekends, have breakfast, and then go for a walk in the park with dad? Will it be like that again?

Коли ми повернемося додому? Давай завтра? А після перемоги ми будемо жити так, як до війни? Пам'ятаєш, як гарно було спати вдома, просинатися у вихідні, снідати, а потім їхати з татом гуляти в парк. Чи буде так знову?

Danya, 10 years old
Даня, 10 років

Read in Ukrainian:

Koly my povernemosia dodomu? Davai zavtra? A pislia peremohy my budemo zhyty tak, yak do viiny? Pamiataiesh, yak harno bulo spaty vdoma, prosynatysia u vykhidni, snidaty, a potim yikhaty z tatom huliaty v park. Chy bude tak znovu?

Photo by Yevgen Zavgorodnii, photographer, Ukraine
Фото: Євген Завгородній, фотограф, Україна

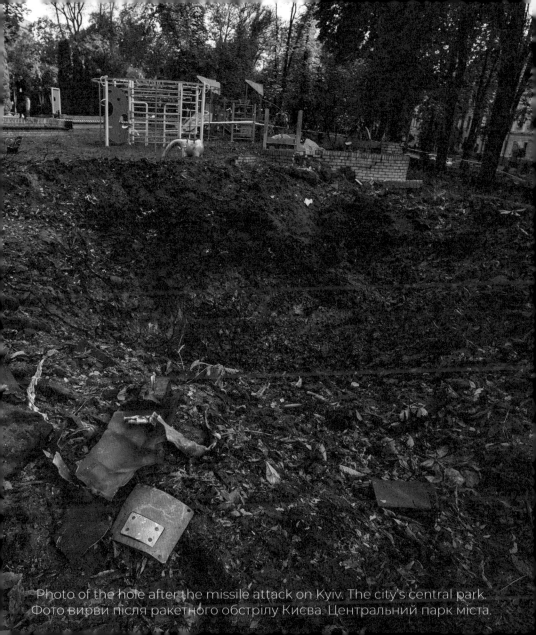

Photo of the hole after the missile attack on Kyiv. The city's central park.
Фото вирви після ракетного обстрілу Києва. Центральний парк міста.

"

"I will order a big truck of bricks! I want to build a house. I will lay the bricks in rows, and put black glue in between them." "And who will live there?" "We'll ask everybody: 'Did they shoot at your house?' And whoever says: 'Yes!' we will invite them to live in my house."

Я замовлю велику машину цегли! Хочу побудувати будинок. Буду класти рядочками цеглу, а між нею — такий чорний клей. — А хто там буде жити? — А ми спитаємо всіх: «Вони постріляли в ваш дім?». І хто скаже «так!», ми йому запропонуємо жити в моєму домі.

Diana, 4 years old
Діана, 4 роки

Read in Ukrainian:

Ya zamovliu velyku mashynu tsehly! Khochu pobuduvaty budynok. Budu klasty riadochkamy tsehlu, a mizh nymy takyi chornyi klei. — A khto tam bude zhyty? — A my spytaiemo vsikh: «Vony postriliala v vash dim?». I khto skazhe «tak!», my yomu zaproponuiemo zhyty v moiemu domi.

Art by Milana Marakhovska, Ukraine
Візуалізація: Мілана Мараховська, Україна

"

We are men, we are Ukrainians, we do not give up.

Ми — чоловіки, ми — українці, ми не здаємось.

Zhenya, 9 years old
Женя, 9 років

Read in Ukrainian:

My — choloviky, my — ukraintsi, my ne zdaiemos.

Photo by Wladyslaw Musiienko, photographer, Ukraine
Фото: Владислав Мусієнко, фотограф, Україна

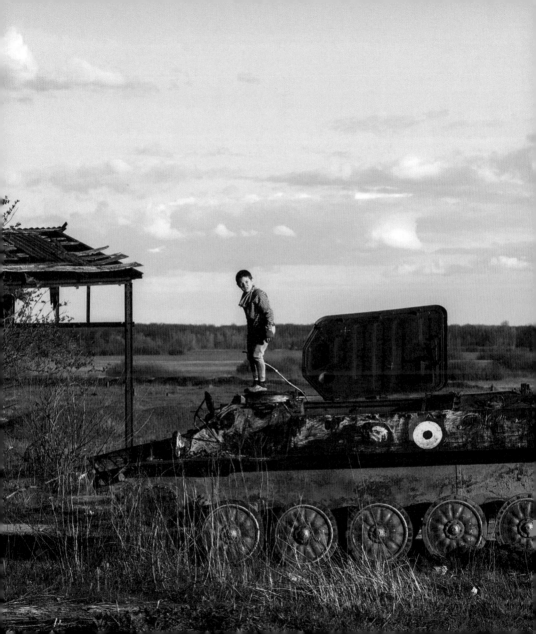

"

Mom, we won't give our flag to anyone.

Мамо, ми нікому не віддамо наш прапор.

Sasha, 3,5 years old
Саша, 3,5 роки

Read in Ukrainian:
Mamo, my nikomu ne viddamo nash prapor.

Art by Solomiya Sorochynska, Ukraine
Візуалізація: Соломія Сорочинська, Україна

"

TRAVELING /
МАНДРІВКИ

"

"Diana, do you know why we left home?"
"Why?"
"They were shooting."

— Діано, ти знаєш, чого ми з дому поїхали?
— Чого?
— Стріляли.

Justyna, 3 years old
Юстина, 3 роки

Read in Ukrainian:

— Diano, ty znaiesh, choho my z domu poikhaly?
— Choho?
— Strilialy...

Art by Nataliia Shulga, illustrator, Ukraine
Візуалізація: Наталія Шульга, ілюстраторка, Україна

"

Mom, do I not have my own room anymore because we ran away from the war?

Ма, а в мене тепер нема кімнати, бо ми втікали від війни?

Name is unknown, 7 years old
Ім'я невідоме, 7 років

Read in Ukrainian:

Ma, a v mene teper nema kimnaty, bo my vtikaly vid viiny?

Art by Marysya Rudska, illustrator, Ukraine
Візуалізація: Марися Рудська, ілюстраторка, Україна

"

Here, in Poland, is a siren just a siren, and planes just planes?

А тут, в Польщі, сирена — це просто сирена, а літаки — це просто літаки?

Katia, 9 years old
Катя, 9 років

Read in Ukrainian:

A tut, v Polshchi, syrena — tse prosto syrena, a litaky — tse prosto litaky?

Art by Sinaka Voc + AI, Sri Lanka
Візуалізація: Сінака Вок та штучний інтелект, Шрі-Ланка

"

"

There is a war in Ukraine, and here music is playing.

В Україні війна, а тут музика грає.

Emiliya, 8 years old
Емілія, 8 років

Read in Ukrainian:
V Ukraini viina, a tut muzyka hraie.

From the photo project of Olga Chimbir and Olga Mykytchyn
З фотопроєкту Ольги Чимбір та Ольги Микитчин

"

Why are we living here, a foreign life in a foreign country? When will we go home? I want to be at home, even if I die!

Чому ми живемо тут, в чужій країні, чужим життям. Коли ми поїдемо додому? Хочу бути вдома, якщо навіть помру!

Oleksiy, 11 years old
Олексій, 11 років

Read in Ukrainian:

Chomu my zhyvemo tut, v chuzhii kraini, chuzhym zhyttiam. Koly my poidem dodomu? Khochu buty vdoma, iakshcho navit pomru!

Art by Alona Shostko, illustrator, designer, Ukraine
Візуалізація: Альона Шостко, ілюстраторка, дизайнерка, Україна

"

I'm very sorry for the people who scattered around the world.

Дуже шкода людей, що розлетілись.

Kyrylo, 10 years old
Кирило, 10 років

Read in Ukrainian:

Duzhe shkoda liudei, shcho rozletilys.

Art by Albina Kolesnichenko, illustrator, Ukraine
Візуалізація: Альбіна Колесніченко, ілюстраторка, Україна

"

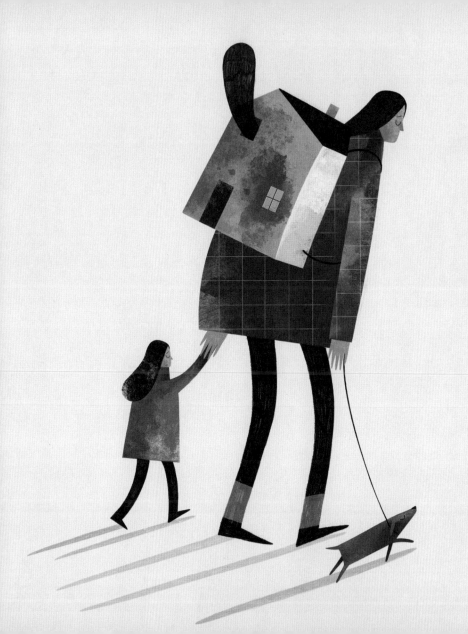

"

This isn't vacation, we're trying to stay alive.

Ми тут не на курорті, ми рятуємося.

Hryhoriy, 4.5 years old
Григорій, 4.5 роки

Read in Ukrainian:
My tut ne na kurorti, my riatuiemosia.

Art by Kyrylo Rozhkov, Ukraine
Візуалізація: Кирило Рожков, Україна

"

I'm tired of this trip and I want to go home.
To my dad and to have a picnic in the woods.

Я втомився вже тут, в подорожі, і хочу додому.
До тата і в ліс на пікнік.

Bohdan, 5 years old
Богдан, 5 років

Read in Ukrainian:

Ya vtomyvsia vzhe tut, v podorozhi, i khochu dodomu. Do tata i v lis na piknik.

Art by Olga Shtonda, illustrator, Ukraine
Візуалізація: Ольга Штонда, ілюстраторка, Україна

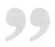

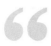

Everything is better at home! Even borscht!

Вдома все краще! Навіть борщ!

Maksym, 4 years old
Максим, 4 роки

Read in Ukrainian:

Vdoma vse krashche! Navit borshch!

Art by Anna Semenova, illustrator
Візуалізація: Анна Семенова, ілюстраторка

DREAMS / MPII

We haven't lived very long yet, we want to keep on living.

Ми мало прожили, хочеться ще пожити.

Nazar, 9 years old
Назар, 9 років

Read in Ukrainian:
My malo prozhyly, khochetsia shche pozhyty.

Art by Iryna Polonska, illustrator, Israel
Візуалізація: Ірина Полонська, ілюстраторка, Ізраїль

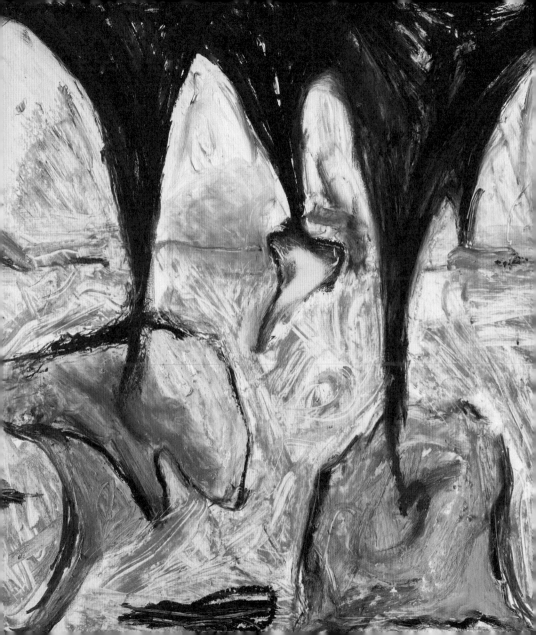

"

I will never dream again: my dream of seeing many countries came true because of the war…

Я більше ніколи не буду мріяти, бо через війну здійснилася мрія побачити багато країн…

Masha, 13 years old
Маша, 13 років

Read in Ukrainian:

Ya bilshe nikoly ne budu mriiaty, bo cherez viinu zdiisnylasia mriia pobachyty bahato krain…

Art by Maria Shynkaryova, Ukraine
Візуалізація: Марія Шинкарьова, Україна

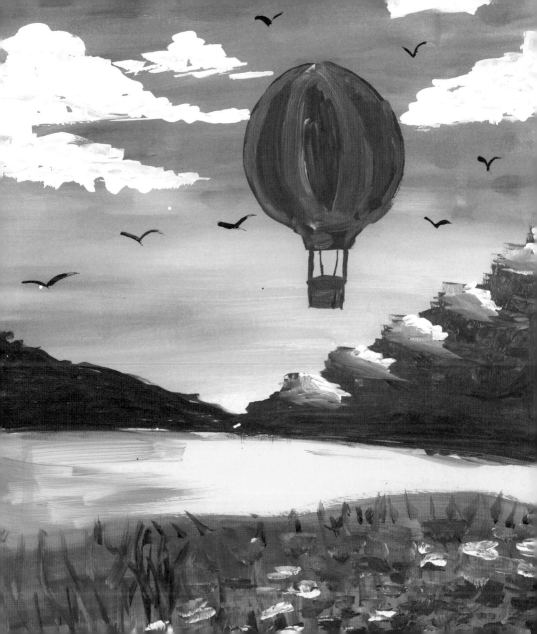

"

I just want to go home, to my room, to my friends…
Just to sit next to our house with my best friend and
talk about all kinds of things.

Я просто хочу додому, до своєї кімнати, до своїх
друзів. Просто сидіти біля дому зі своїм ліпшим
другом і балакати про все на світі.

Misha, 10 years old
Міша, 10 років

Read in Ukrainian:

Ya prosto khochu dodomu, do svoiei kimnaty, do svoikh
druziv. Prosto sydity bilia domu zi svoim lipshym druhom
i balakaty pro vse na sviti.

Art by Zlata Zemlyana, Ukraine
Візуалізація: Злата Земляна, Україна

"

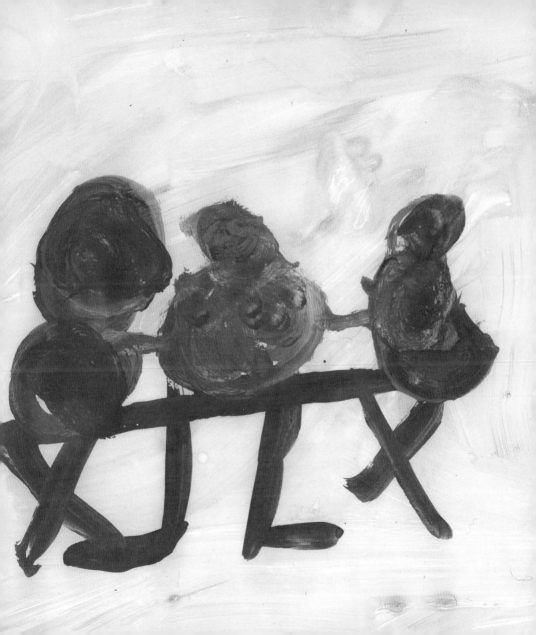

"

Mom, when the war ends, can I be naughty all day long for just one day?

Мамо, як закінчиться війна, можна я один день буду цілий день нечемною?

Name is unknown, 8 years old
Ім'я невідоме, 8 років

Read in Ukrainian:

Mamo, yak zakinchytsia viina, mozhna ya odyn den budu tsilyi den nechemnoiu?

Art by Iryna Vale, illustrator, Ukraine
Візуалізація: Ірина Вале, ілюстраторка, Україна

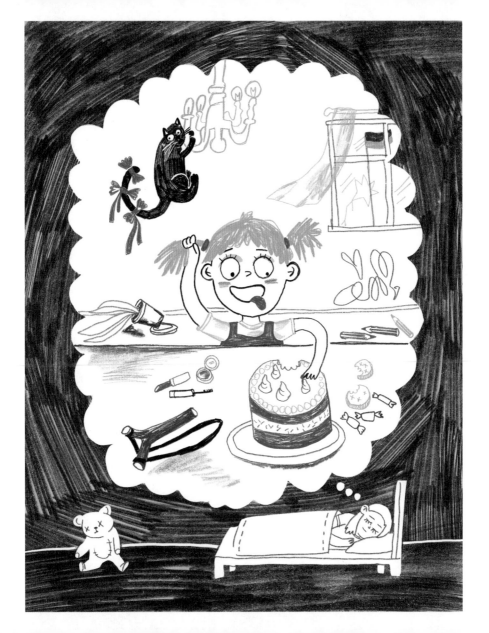

"

When the war is over, mom, I will make a pizza for you.

Мам, коли закінчиться війна, я буду готувати вам піцу.

Liubomyr, 4 years old
Любомир, 4 роки

Read in Ukrainian:

Mam, koly zakinchytsia viina, ya budu hotuvaty vam pitsu.

Art by Polyna Krasova, painter, sculptor, Ukraine
Візуалізація: Поліна Красова, художниця, скульпторка, Україна

"

I want to have a dream that I get teleported to my hometown in Ukraine and see what is happening there, and I see my dad. I'm invisible and no one can see me and I don't feel anything and no one can feel me.

Я хочу, щоб мені приснився сон, що типу я телепортуюсь в рідні міста України і бачу, що робиться в Україні, побачу свого тата, і щоб я була невидима, і мене ніхто не бачив, і я нічого не відчувала, і мене ніхто не відчував.

Tanya, 8 years old
Таня, 8 років

Read in Ukrainian:

Ia khochu, shchob meni prysnyvsia son, shcho typu ya teleportuius v ridni mista Ukrainy i bachu, shcho robytsia v Ukraini, pobachu svoho tata, i shchob ya bula nevydyma, i mene nikhto ne bachyv, i ya nichoho ne vidchuvala, i mene nikhto ne vidchuvav.

Art by Tanya Vovk, illustrator the Voices of Children Charitable Foundation, Ukraine
Візуалізація: Таня Вовк, ілюстраторка фонду, Україна

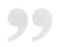

"

I've been dreaming of becoming a football player, but if my flag changes, I'd rather drop football and my dream than play under it.

Я все життя мрію стати футболістом, але якщо мій прапор зміниться, я ліпше покину футбол і свою мрію, ніж буду грати під ним.

Maksym, 8 years old
Максим, 8 років

Read in Ukrainian:

Ya vse zhyttia mriiu staty futbolistom, ale yakshcho mii prapor zminytsia, ya lipshe pokynu futbol i svoiu mriiu nizh budu hraty pid nym.

Art by Kyrylo Kostrykin, Ukraine
Візуалізація: Кирило Кострикін, Україна

"What would you like for your birthday?"
"I want to be free!"

— Що ти хочеш на День народження?
— Хочу бути вільним!

Danylo, 11 years old
Данило, 11 років

Read in Ukrainian:

— Shcho ty khochesh na Den narodzhennia?
— Khochu buty vilnym!

Art by Olha Vovk, artist, Ukraine
Візуалізація: Ольга Вовк, художниця, Україна

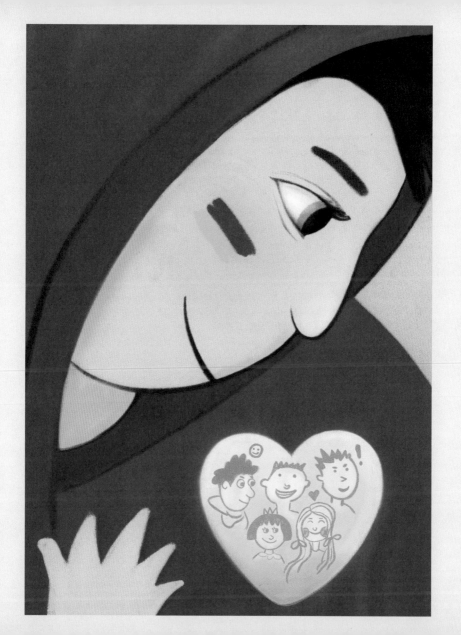

Подяка

Ми хочемо подякувати за цю книжку передусім дітям, які поділилися з нами своїми цитатами. А також батькам, які вміють слухати, а ще важливіше — дослухатись до своїх дітей. Ми хочемо сказати спасибі нашій команді, яка нон-стоп робила цю книжку, щоб встигнути видати її до річниці повномасштабної війни росії проти України. Ми хочемо потиснути руку і обійняти усіх ілюстраторів, художників, фотографів, митців і відомих людей, які погодились візуалізувати цитати дітей.

Ця книжка створена насамперед для того, щоб голоси дітей почули. Якщо ви хочете допомогти дітям з України, ви можете зробити це, відсканувавши QR-код.

Сподіваємось, що після перемоги над росією ми зробимо нове видання книги, і цитати дітей там будуть про життя, радісне дитинство, любов та надію.

Підтримати дітей
можна тут

Acknowledgment

We would like to say the words of gratitude to the children who shared their quotes with us for this book. As well as to the parents who know how to listen to, and most important, to hear their children. We would like to thank our team who worked tirelessly on this book to publish it amidst Russia's full-scale war against Ukraine. We would like to thank the HarperOne team for spreading the book around the world. We want to shake hands and hug all the illustrators, painters, photographers, artists, and famous people who agreed to visualize the children's quotes.

The proceeds payable to the Voices of Children Charitable Foundation provide mental health support for Ukrainian children.

This book was created, first and foremost, to hear the voices of children. If you want to help children from Ukraine, you can do it by scanning the QR code.

We hope that after the victory over Russia, we will make a new edition of the book, and there will be children's quotes about their lives, joyful childhoods, love, and hope.

You can support kids
in Ukraine here

Благодійний фонд «ГОЛОСИ ДІТЕЙ»

Жодна дитина не має залишитись наодинці з досвідом війни

Благодійний фонд «Голоси дітей» офіційно виник під час зйомок фільму «Будинок зі скалок». Його створили другий режисер і лінійний продюсер стрічки Азад Сафаров та правозахисниця Олена Розвадовська. До цього команда фонду працювала як волонтери і з 2015 року організовувала психологічну допомогу дітям, які постраждали внаслідок бойових дій.

Завдяки благодійним внескам фонд «Голоси дітей» надає психологічну допомогу та індивідуальну гуманітарну підтримку родинам, працює з громадами й закладами для дітей у межах всієї країни за основними напрямками:

- психологічна та психосоціальна підтримка;
- гуманітарна допомога;
- адвокація прав дитини.

Від початку повномасштабної війни росії проти України у 2022 році фонд значно активізував свою діяльність. Він допоміг більше ніж 4500 дітей отримати кваліфіковану психологічну підтримку і надав гуманітарну допомогу понад 13 тисячам сімей.

Сьогодні більш як 60 психологів, психіатрів і психотерапевтів працюють над тим, щоб українські діти не втратили дитинство та усмішки.

Маленької допомоги не буває!

VOICES OF CHILDREN Charitable Foundation

No child in Ukraine should be left alone with the trauma of war

The Voices of Children Charitable Foundation was officially established during the filming of *A House Made of Splinters*. The co-founders are Azad Safarov, the film's assistant director and line producer, and Olena Rozvadovska, a human rights activist. Before that, the Foundation's team worked as volunteers, and since 2015, they have been providing psychological support for children affected by the combat actions.

Thanks to charitable contributions, the Voices of Children Charitable Foundation works with communities and institutions to provide Ukrainian families with:

- mental health support;
- humanitarian aid; and
- child rights advocacy.

Since the outbreak of the full-scale war in Ukraine in 2022, the Foundation has significantly scaled up its activities. It has helped more than 4,500 children to receive professional mental health support and provided humanitarian aid to more than 13,000 families.

Today, more than 60 psychologists, psychiatrists, and therapists are working to ensure that Ukrainian children do not lose their childhood and their smiles.

No help is too small!

Literary and artistic publication

THROUGH THE EYES OF CHILDREN

Chief editor: Olena Rozvadovska
Idea: Azad Safarov
Project manager: Mykola Dobrovolskyi
Art director and compiler: Olha Vovk
Coordinator: Olena Ermolenko
Production assistant: Gayane Tsarukyan
Editor: Iryna Nikolaichuk
Translators: Hanna Leliv, Ainsley Morse,
Maryna Hubarets
Proofreaders: Maria Kutsova, Maryna Hetmanets
Legal advice: Andrii Chernousov, Eleonora Drapak,
Iryna Valchuk
Content collection: Olha Vovk, Oleksandra Matios,
Olha Levchenko, Olha Tymchenko, Taras Kobetiak
Production designer: Oleksandr Parfenyuk

Літературно-художнє видання

«Війна голосами дітей»

Головна редакторка: Олена Розвадовська
Автор ідеї: Азад Сафаров
Керівник проєкту: Микола Добровольський,
Олена Єрмоленко
Артдиректорка і упорядниця: Ольга Вовк
Координаторка: Олена Єрмоленко
Асистентка з виробництва: Гаяне Царукян
Редакторка: Ірина Ніколайчук
Перекладачі: Ганна Лелів, Ainsley Morse,
Марина Губарець
Коректори: Марія Куцова, Марина Гетманець
Юридична консультація: Андрій Черноусов,
Елеонора Драпак, Ірина Вальчук
Збір контенту: Ольга Вовк, Олександра Матіос,
Ольга Левченко, Ольга Тимченко, Тарас Кобетяк
Верстальник: Олександр Парфенюк